大 师 素 描 精 析

表现造型

陈彧君著｜上海书画出版社

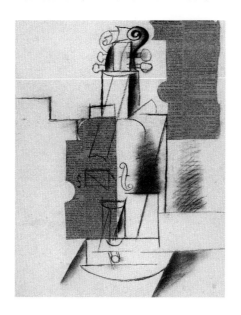

图书在版编目(CIP)数据

大师素描精析·表现造型/陈彧君著.－上海：上海
书画出版社，2009.12
ISBN 978-7-80725-984-8

Ⅰ.①大… Ⅱ.①陈… Ⅲ.①素描－技法（美术）
Ⅳ.J214

中国版本图书馆CIP数据核字(2009)第220914号

大师素描精析·表现造型

陈彧君　著

责任编辑	李诗文
审　　读	朱莘莘
责任校对	倪　凡
封面设计	王　峥
技术编辑	钱勤毅

出版发行	上海书画出版社
地址	上海市延安西路593号　200050
网址	www.shshuhua.com
E-mail	shcpph@online.sh.cn
印刷	上海精英彩色印务有限公司
经销	各地新华书店
开本	787×1092　1/18
印张	8　　字数　35千字
版次	2009年12月第1版　2009年12月第1次印刷
印数	0,001-4,300

书号	**ISBN 978-7-80725-984-8**
定价	**32.00元**

若有印刷、装订质量问题，请与承印厂联系

目　录

导言 ··· 1

作品解析 ·· 4

保罗·塞尚 ·· 4

亨利·马蒂斯 ··· 28

毕加索 ·· 46

德·库宁 ·· 59

蒙德里安 ·· 76

阿尔伯特·贾克梅蒂 ··· 89

巴尔蒂斯 ·· 109

塔皮埃斯 ·· 124

后记 ··· 136

导言

　　19 世纪末到 20 世纪初,两次世界大战不仅改变了世界政治、经济格局，也促进了西方艺术由传统向现代过渡。在艺术进入现当代之后，绘画的重要性仍未被抛弃——"描绘"仍然是视觉艺术的基础，艺术家的一切再现与表达的实验都是从描绘中衍生出来的。

　　在西方艺术史上,所谓的"素描",并不是作为一个独立的画种，而基本上只是表现为艺术家的习作和创作手稿，也是从 19 世纪开始，这一观念逐渐发生了转变。19 世纪以来科学技术的发展，让艺术家们不满足于传统的绘画方式，而用自己的眼睛去研究，并重新思考绘画对象的空间布置、形体关系。进入 20 世纪以后，野兽派、表现主义、立体主义、超现实主义、未来主义、抽象主义等流派层出不穷，在艺术形式和表现手段上标新立异，从根本上否定西方绘画的写实传统，强调表现画家的主观精神。这场变革不仅仅表现在作品的创作风格上，而是从素描技法开始，完全改变了人们观察事物的方式，发现新的秩序：扬弃传统绘画技法，从线条、形体、明暗等角度重新审视画面本身的角色安排；重组空间结构，使"对象"为"画面"服务，依据自己的需要来安排形状；以拼贴画和蒙太奇的手法，在纸面上进行材质、肌理的探索创作。传统的人物、静物及历史事件等主题被摒弃，抽象的概念被提出，立体主义、未来主义等流派纷纷出现。大师自己都在不断地"跟过去说'不'"，最有名的例子当属毕加索（1881-1973）从"蓝色时期"、"红色时期"渐进到立体派的"黑色时期"，不断否定自己而进入新的时代。当时的"至上主义"代表人物马列维奇曾恳求人们："快跟上！否则明天你就认不出我们了！"

　　在如此变幻的时代中，米开朗基罗、达·芬奇的古典素描依然发挥着重要的作用，但显然那些需要细致深刻的观察以及长久研究的黑白线条，已经不能满足人们对"表达"的需要了。是的，这是个表达自我、表达情绪的时代，即使在素描这样最基础的绘

画手法中，快捷而强烈地"表达"也成为一种强烈的需求。艺术必然走进现当代语境。而事实上，艺术本身总是与当时的语境相符合，从中世纪神性的构图方法，到文艺复兴时期"人"的解放以及西方几次技术革命共同带来的精确的透视和解剖，艺术始终与时代的发展紧密相连。直至20世纪的快速时代，也是如此。

一百多年以来，无数艺术家投入到现代性绘画发展的潮流中，而其中总有最为杰出的几位。毕加索是毋庸置疑的大师，他在画面空间上形成了成熟的语言，其代表的立体主义是现代艺术史中承前启后的一朵奇葩。但是在毕加索之前，塞尚（1839-1906）和马蒂斯（1869-1954）这两位从古典主义走来的艺术家做出了不可磨灭的贡献。尤其是塞尚对结构的重新解读形成了开创性的绘画语言，后世的许多画家都从塞尚那里吸取营养。或者可以说，塞尚是一棵树，树上的枝枝叶叶都在后来发展成为一个个新的绘画分支，比如毕加索的立体主义，以及在20世纪中期占据重要地位的抽象派。在抽象派这个分支中，德·库宁（1904-1997）更进一步，成为抽象艺术的先驱，也因此成为艺术史上不可忽略的一个名字。而马蒂斯的意义则在于他对"自由"的探索，那种反叛的姿态，因为娴熟的技巧而成为一种反击传统禁锢的武器。

毕加索站在这个时代的中间位置，这是他的幸运，或者说是时代的幸运，毕竟塞尚是孤独的，而二战以后，显然世界又过于喧嚣了。

在喧嚣的世界中，仍然有几个名字在闪闪发亮，比如贾柯梅蒂（1901-1966），他对形体、空间的把握同样是开创性的，他的武器是用痕迹来表现时空。他也是从塞尚的大树上伸展出的另一枝粗壮的枝条，根源仍在，但生命体中的一切都是全新的。与毕加索同时代的巴尔蒂斯（1908-2001）是个有趣的画家，他对毕加索一派的"现代"潮流表现出明显的不齿，期望展示经典，但这种态度也成为当代艺术"自由"姿态的典范。而与毕加索同籍的西班牙画家塔皮埃斯（1923-）则让人们再次眼前一亮，观众很难说塔皮埃斯的"素描"具体描述了什么，或者说，我们可以质疑他的黑白画稿是不是素描——如果我们以传统的、具象的、经典的定义去解读它们。但是无数的画家从塔皮埃斯带有悲愤意味的作品中学会了新的解构手法，那种拼贴的带有扩张感的画面和毫不在意的态度，让当代素描语言走进一个新的语境，影响了一代年轻的画家。

被称为"现代艺术之父"的保罗·塞尚是脱离传统素描观念、

进行现代素描探索的先驱，他最先提出"世界上的一切物体都可以概括为球体、圆柱体和圆锥体"。围绕这一观点，他归纳出对形状的全新观察方式，对后人影响深远。马蒂斯是野兽派的代表人物，他的素描也自成风格，能够娴熟地运用线条表现绘画对象的空间结构，对线条的运用灵活而充满想象力。毕加索的立体主义受到塞尚的影响，但在物体空间结构的归纳和把握方面更进一步，他的素描作品简单明了，在绘画的过程中加入了自己对绘画对象的重新理解，并按照准确的空间位置安排它们。抽象表现主义大师威廉·德·库宁的素描技法是用纯粹的线条来切割形体，并表现对象的动态。他最擅长于捕捉动作之间的关系，并强调动作的力度感。他的画面充满生命力，在看似杂乱的线条中包含着严谨的秩序性。素描成为年轻的德·库宁摆脱学院训练的开端，他对自我风格的发掘，为"抑制性线条"画下句点，并从素描中产生了抽象的概念。

贾柯梅蒂把塞尚的"画面结构"演变成了纯粹的空间推移，很大程度上来自这位雕塑家对空间的敏感性。在贾柯梅蒂的素描中，不仅体现空间的错位、散乱以及关联，更体现了时间的痕迹，让真实的物体若隐若现地迷失在时空的交错中。同样与塞尚有比较紧密联系的法国画家巴尔蒂斯，素描作品看起来依然具象写实，但他是最早讲究画面整体性的探索者。他从画面整体出发去领会构图、人物之间的关系，归纳以及简化形体，以追求画面的稳定性。其中体现了古典主义"追求永恒的仪式感"的精神，但不同于古典主义绘画以对象为中心的视角，巴尔蒂斯是通过自己的组织重新安排形体的秩序，从画面中找到纪念碑似的形态，以表现自己对"永恒"的理解。西班牙艺术家塔皮埃斯虽然与前述大师并非同时代人，但他延续了从塞尚、马蒂斯到贾柯梅蒂等艺术家们对传统的反叛性和对自我内心的忠实。在塔皮埃斯的作品中能够看到可控与不可控两股力量的对抗，以及其他物体在画面里的痕迹遗留。

19世纪末直至20世纪百余年的时间里，大师们对素描的当代表现性的探索推动了世界艺术由古典进入现当代，并产生持久而深远的影响力。他们开创的素描技法以及素描观念直到今天仍是素描学习与研究中最重要的一个分支，而且仍未被超越。

作品解析

保罗 · 塞尚

　　塞尚 1839 年生于普罗旺斯时，现代绘画仍在西方一统天下，这位年轻人以反叛者的姿态违背银行家父亲的意愿去学习绘画，而在绘画领域，他也成为一位开拓创新的革命者。"印象派代表画家"这样的定义对塞尚来说显然过于简单，事实上，他在色彩表现方面的探索帮助了西方的现代绘画脱离古典的"现实主义"，预示了野兽派、立体派和表现主义的出现。

　　更重要的是，塞尚重新挖掘了"画面"的重要性，将其从绘画"对象"的束缚中独立出来。换句话说，从塞尚开始，画面本身的意识与描绘对象的关系才获得了平等的地位。

　　这一点，在塞尚的素描作品中更充分地显现出来。画家首要考虑的是对象纯粹在画面中表现出来的关系，以及如何安排它们，

自画像
1880年
铅笔
30×25cm（左图）

勒斯塔克风光
1882—1835年
布上油彩（右图）

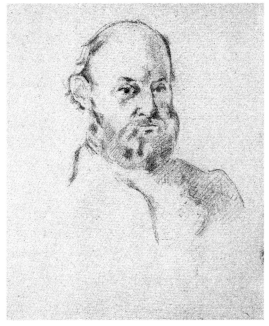

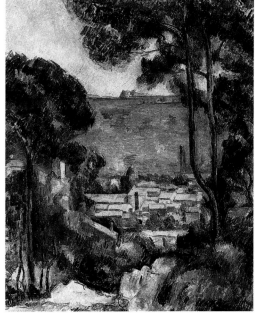

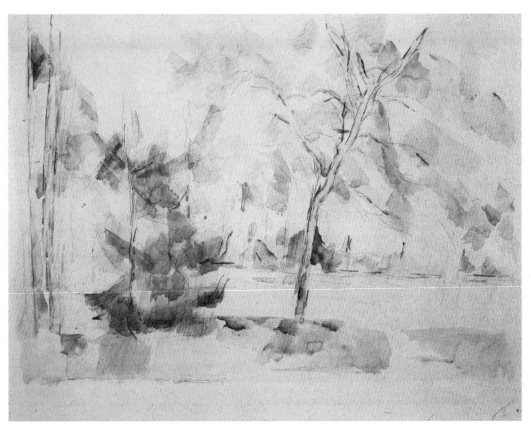

林边的湖 1900—1904年 水彩 46×59cm

来使画面结构完整、形式成立。塞尚在画面组织方面讲究网状结构，比如在风景画中，他把树、石等前景，和天空、海岸以及一切传统认为"空"的背景都进行平等的描绘，画面中所有的线条和结构共同交织成平面的结构网，无所谓虚实、无所谓远近，以此达到一种平面化的均衡感。以第四页风景作品为例，它虽然是色彩作品，但集中体现了塞尚对素描、色彩和空间造型的革命性探索。

该作品中的空间没有依照传统的透视方法向深远处退缩，而是将前景中的建筑物聚拢在一起，逼近观者。建筑物被简化成立方体，其中，朝向相同的建筑立面，比如所有倾向于正面的墙体，它们的角度、颜色和明亮度都基本一致，从色彩到形状具有高度统一性，侧立面则用提亮的色彩和类似的形状，与正面相区分，这样的手法显然使画面更加整体。这种处理立面的手法已经延续到当代素描中。

塞尚的静物画非常出名，那些水果、酒瓶、篮子、盘子等静物组合的立体形式很难控制，也很难融入画面整体，但塞尚对这

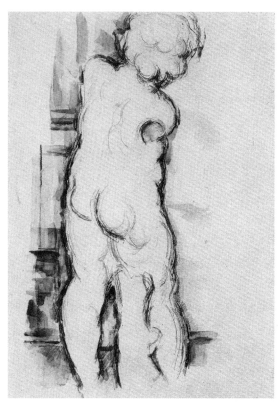
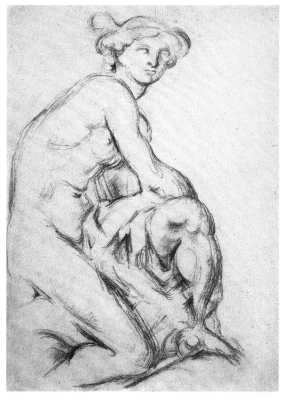

些散碎的物体着了迷。也主要是在对这些静物的描绘中，塞尚归纳出基本的"形体"概念，这是画家独特的创举。他把描绘对象概括成锥形、矩形、球体等几何结构的组合，这种形态观念事实上为后来的抽象艺术提供了语言上的支持。

很幸运的，塞尚革命性的艺术观念也得到同时代人的支持。巴尔扎克有一篇名为《不知名的杰作》的短篇小说，据说其中的主角"费连霍法"事实上就是以塞尚为蓝本，这一说法也得到塞尚本人的承认。借助费连霍法之口，塞尚表达了许多观念，比如：画脸的时候，精心除掉无用的部分，从而坚信已经将人物画得很正确了，像这样的笨人很多。对于这种笨家伙，作如下的说明，让它和自己的手法进行对比："我干燥无味地画下自己的脸面外廓，直到在解剖上不让最小的细部突出。因为人体这个东西，只用线不能解决……自然是相互约制、包容和连贯的，严格地讲，不存在所谓素描。所谓线就是为了让人理解给予物体的光线效果。然而，在一切都是实在的自然中，没有所谓线。一面用浓淡法使其突出，一面画素描，换句话说，就是让物体从其存在的环境突出。虽然只是亮度的分配，但能给物体以外观……一下子画素描恐怕不行吧，或者可以这样：首先要着手最明亮的突出部分，然后转向暗

习作
1900—1904年
水彩
48×32cm（左图）

皮嘎尔的墨丘利像
1890年
铅笔
22×14cm（右图）

的部分，从环境作成一个形态，神秘的宇宙画家太阳的手法不就是如此吗？"

费连霍法，或者说是塞尚，和其他所有印象派画家一样，否定自然中线的存在。这位小说中的主角说过："纯粹的素描是一个抽象，自然中的一切东西，只有色彩，不能显然分为素描和色彩。"而在实际生活中，塞尚曾经教导画家埃米尔·贝尔那尔："素描由色彩完成，色彩越调和，素描越正确。色彩达到丰富的时候，素描也完善了。色彩的对照和关系，就是素描与表现形体的秘密。"因为"所谓物体的形态和轮廓是由其特殊色彩产生的对立与对照向我们表示的"。"在橘子、苹果、球和头当中，有绝顶点这个东西，这种绝顶点由明暗、色彩感觉产生巨大作用，它往往是和我们的眼睛最接近的东西——将物体的外线在我们视界的中心点集中起来的东西"。简言之，塞尚遵循着科学的透视法则，而这种法则直

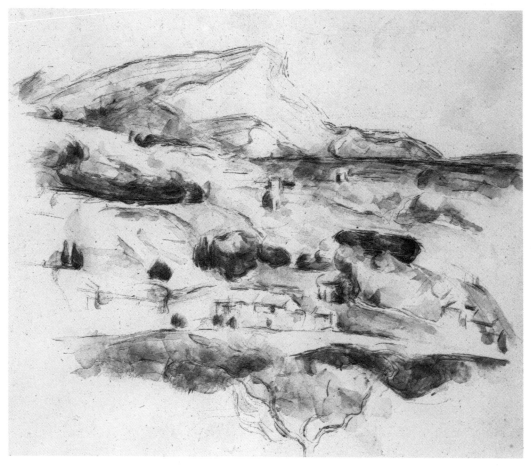

圣维克多山 1900—1902年 水彩 45×52cm

到近现代才开始被画家们再次重视起来。

也是在写给年轻画家贝尔那尔的信中，塞尚提出了他著名的形体理论："可以将自然作为球体和圆锥体处理，以透视法观察一切物体的时候，物、面的所有方向集中在中心的一点，给予平行于水平线的线以广度（也可以说给予自然的一断面），给予垂直于水平线的线以深度。对我们人来说，自然这个东西比表面更深，从而必须导入蓝色，在用红和黄表现的光线的振动中，蓝色足以令人有一种空气感。"这种塞尚晚年最关心的理论，在其风景画上尤为如此，可以表现出他所追求的东西：面和量感。可是在塞尚的作品中，圆锥体及平行于水平线的线都看不到，垂直于水平线的线也找不到，因为对塞尚来说，除了不同色彩的两个面相逢的情况之外，线绝不存在。这样可以推知这种理论不过是他在自然面前想表现自己的感觉的一种尝试，在其作品中还没有达到线的抽象化这个地步。据画家西蒙·莱维的考察，"他往往从自然中汲取其形态，而不是从抽象的几何学中汲取其形态"。

对线条本身的研究，可以从塞尚 1890 年左右完成的铅笔素描《皮噶尔的墨丘利像》（第六页右图）中看到，虽然这件作品借鉴的是雕塑家皮噶尔的大理石雕塑，但其线条却迥异于传统而充满

仿鲁本斯作品
1876—1879年
水彩
31×45cm

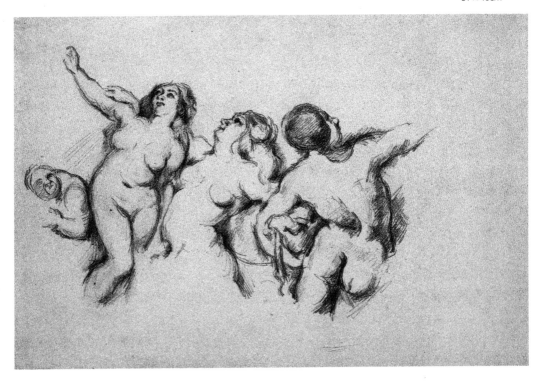

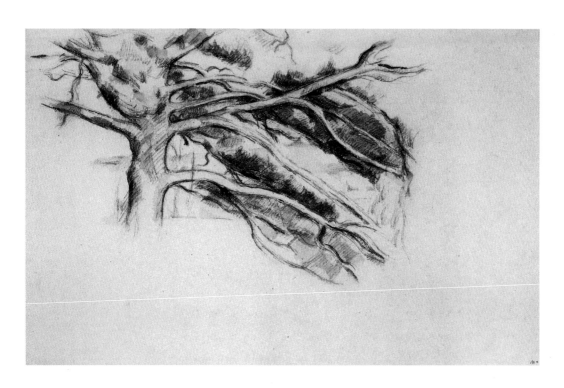

大树
年代不详
铅笔淡彩
31×46cm

了不确定性，此作也被后人认为是画家走出传统素描的标志性作品。而对画面平面化的处理，最终衍生了立体主义。塞尚的素描透视被人称为"散点透视"，这是好听的说法，有些人则干脆说他造型不准。事实上，这是塞尚本人对空间感研究的结果，他抛弃古典的框架型素描方式的同时，并没有完全放弃描绘对象的体积感。他尝试在二维平面上将山、树以及建筑的各个重要的立面同时展开，为后来的立体主义提供了语言基础。

雕像
1875—1886年
铅笔
22×12cm

玩牌者习作 1895年 铅笔水彩 36×48cm

　　在这幅比较中规中矩的肖像作品中，我们还是很容易发现塞尚在创作中所预设的命题：肖像作为绘画对象，也是一个由锥体、方体等基本形态所共构的实体，与周边的凳子、桌子等物态有着内在的对应关系，而这种关系可以通过艺术家的改造，变成一种更有意味的视觉联系。

穿红衣服的塞尚夫人　1890-1894年　布上油彩　116×89cm

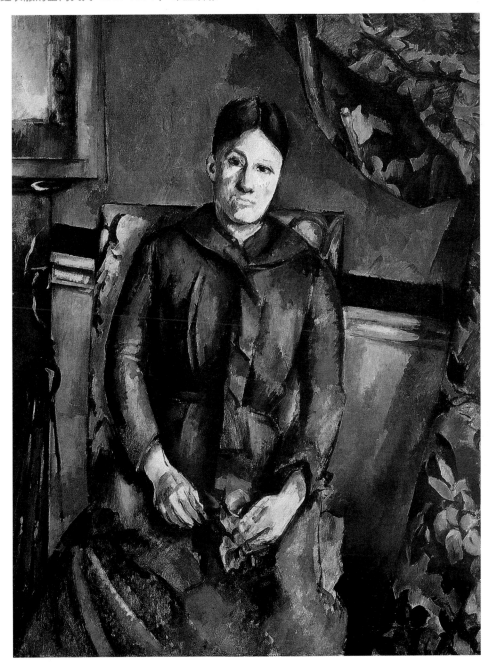

　　完整的画面感通过同样比重的人物与衬托物的对比，以及前景与背景的交织表现出来。作品中的花纹布帘、油画外框与人物三者在视觉比重上是均衡的，而艺术家巧妙地把这种稳重的结构方式，与灵活多变的用笔形成视觉的反差，构成了画面整体的活力。

玩纸牌者 1890-1892年 布上油画 47.5×57cm

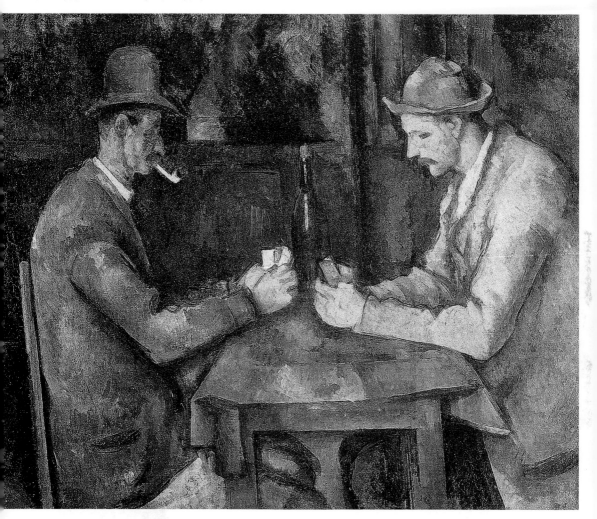

　　同样作为人物肖像画，塞尚的这件作品中，主体明亮出跳，表现出更轻松的意味。塞尚是"用色彩说话"的大师，他对色彩明暗度的把握轻松解决了空间安排的问题。而这种明暗调子的对比，也是一种素描手法的体现。

圣维克多山 1887年 布上油画 66×90cm

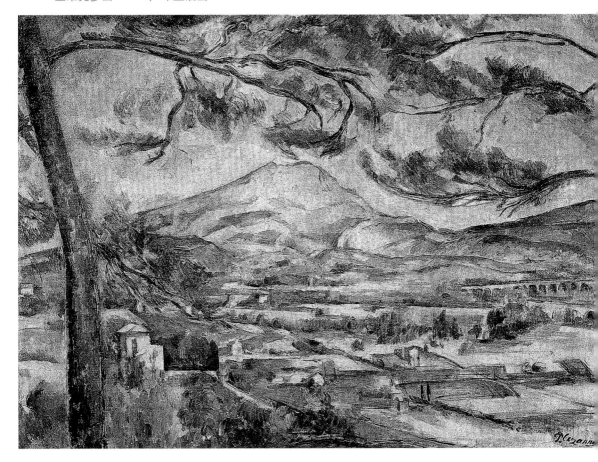

　　在绘画空间的平面化过程中塞尚起了重要的作用。借此画可见，虽然在他的画面中还是存在近、中、远景的结构关系，但在具体处理时，他有意弱化了远景的深度感，反而把远景中的形，通过某种趋势性的联系，把它引入近景的结构中。由此，前后空间的错乱，编制了一层无深度的平行网状结构，所有的景物在此结构中重新寻求其相对的位置关系，画面的空间主观性大大提高了。

黑堡 1904年 铅笔水彩 41.9×55.2cm

　　塞尚的绘画可以说是一个矛盾的共同体。灵巧与古板并存，错乱与秩序并存，客观与想象并存，这些或许也是成就他作为一位大师的理由。

瓦利埃的画像 1906年 水彩 48×39cm

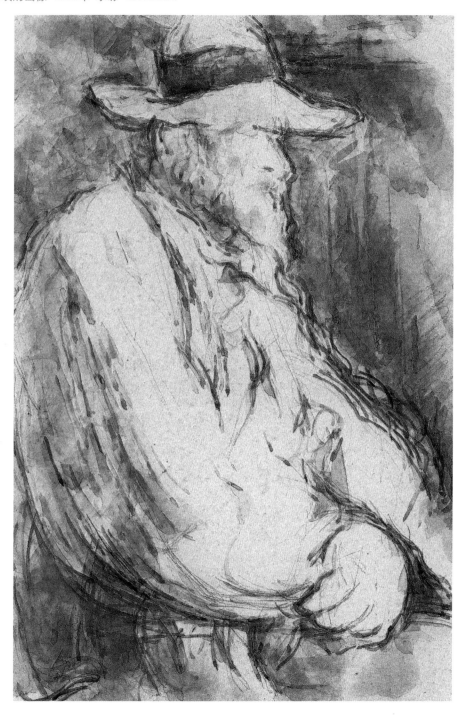

　　水彩也是塞尚素描的一种方式，他擅于借助一层层的色迹，来寻求空间的
充实感与均衡感。

桥 1906年 水彩 41×54cm

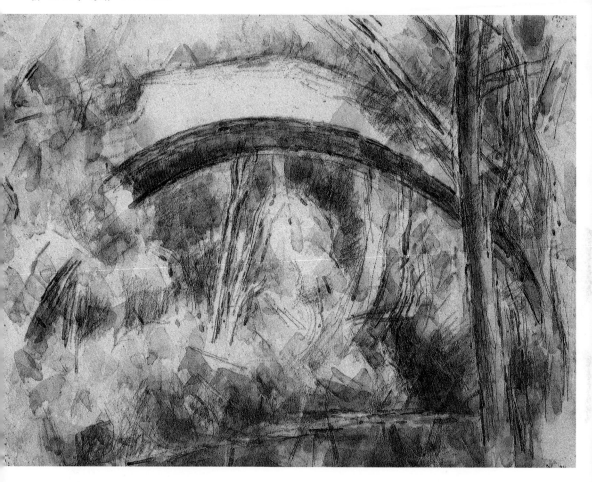

眺望圣维克多山 1902-1906年 91×73cm

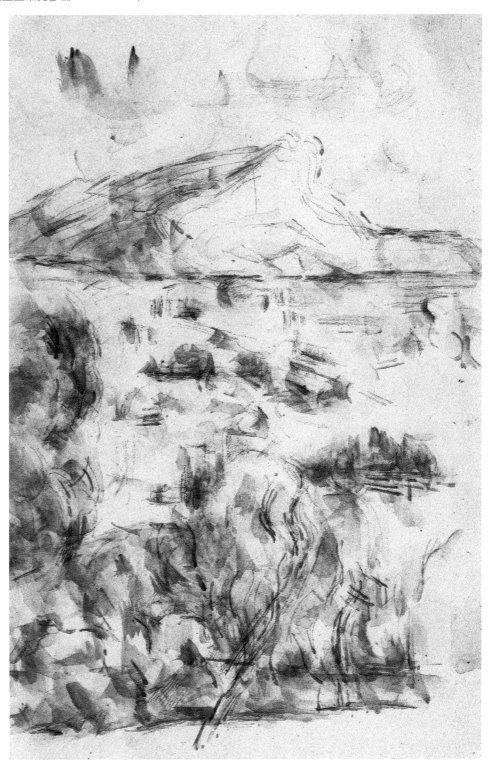

岩石 1895-1900年 铅笔水彩 32×48cm

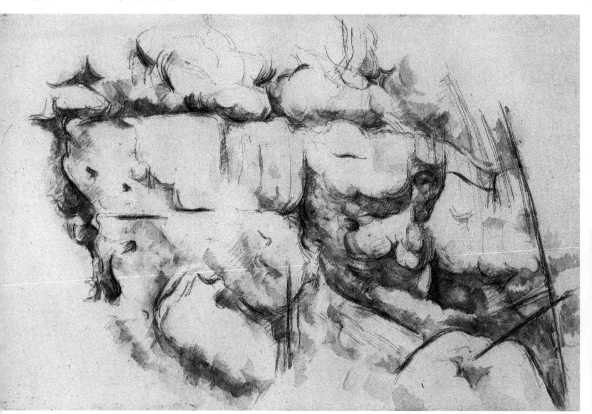

　　塞尚所营构的画面更像是一个战场，观众总能从其交织的痕迹中感受到这点。对他而言，每次作画都是一个全新的发现过程，每次的呈现都是下次重构的基础。

圣维克多山 1897年 布上油画 65×80cm

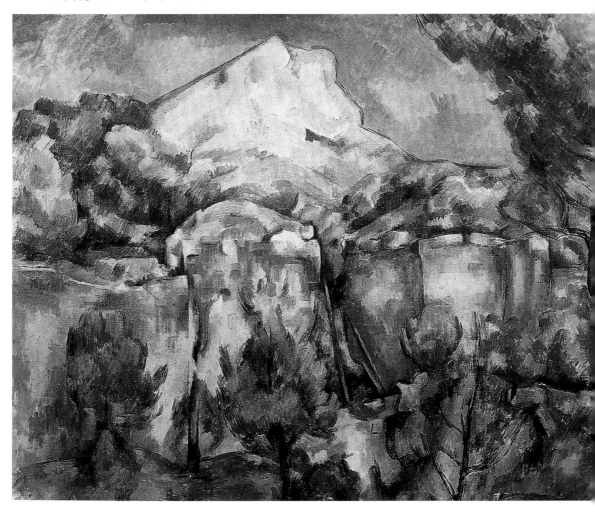

　　塞尚的风景画几乎完全摒弃了线条的存在，在没有纵深感的平面之上，他用小色块塑造了新的空间和形体。天空在塞尚的笔下也成为实体，与山处于同样的远景空间中，具有颗粒似的质感。

阳台 1895年 铅笔水彩 55×39cm

　　在塞尚的风景作品中，对画面感的追求超越了对对象的真实表现本身，空间的错落感逐渐消失，趋向平面化，远近景物在色彩和形体塑造方面采用了同样的比重。

树的习作 1885-1900年 铅笔 31×48cm

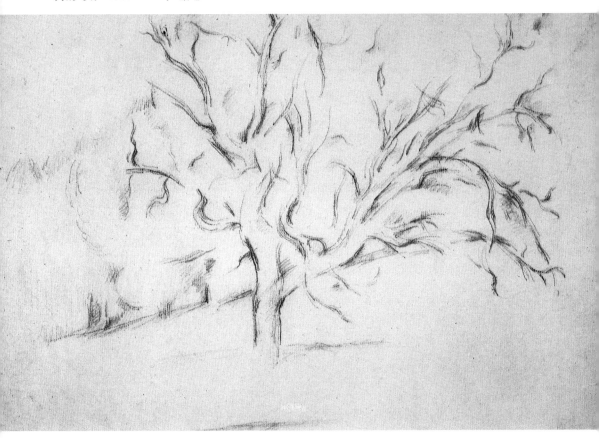

浴女们 1900-1905年 布上油画 125×196cm

　　松散的轮廓体现了塞尚对质感的自信——他不需要用确定而锐利的线条区
分形体之间的关系，而是用色块，甚至色彩的斑点来体现。人物的五官也被模糊，
观众的视觉重点因此被分散到画面的整体性本身。

树木 1895-1900年 铅笔水彩 44×56cm

有苹果的静物 1904-1906年 铅笔水彩 40×60cm

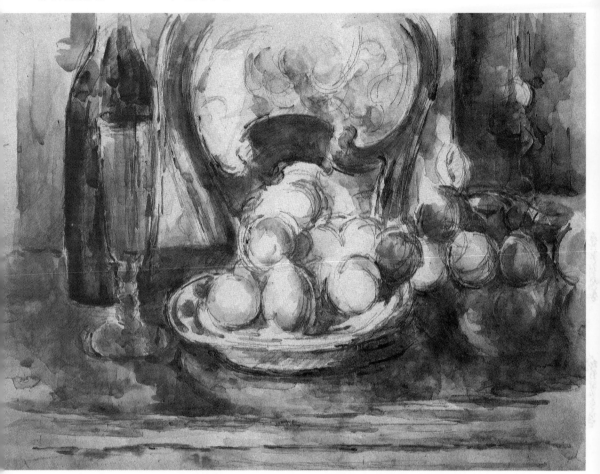

　　塞尚的静物具有迷离的边缘线，却仍然能塑造出清晰准确的形体。他用纯度极高的色彩来表现明暗调子，几乎没有过渡，却让画面达到一种灰度的平衡。而空间在此被拉平，桌子失去了人们习以为常的透视关系，与背景嵌入同一个平面。

静物 1902-1906年 铅笔淡彩 44×58cm

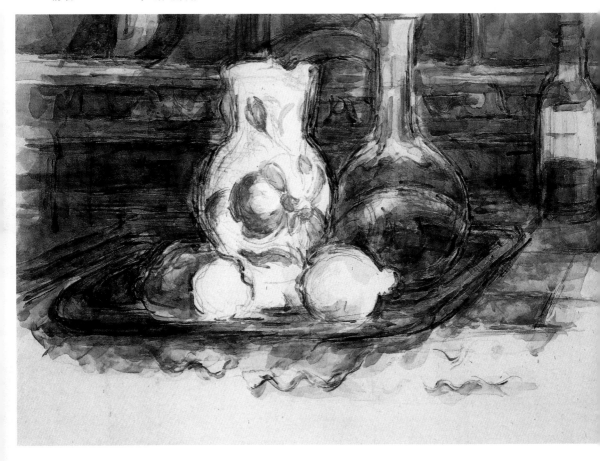

　　复杂的静物关系因为塞尚对形体的归纳而简化，以达到整体画面的平衡。

桌上的静物 1902-1906年 水彩 39×48cm

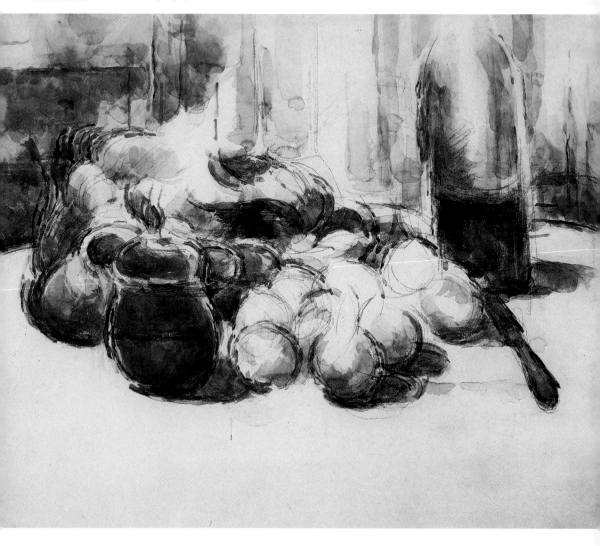

亨利 · 马蒂斯

马蒂斯作为野兽派的代表人物，终其一生的艺术都在极端简化和装饰性细节之间交替进展，其色彩和线条尤其为人称道。

马蒂斯 1869 年生于法国南部的勒卡多小镇。中学毕业后他遵照父亲旨意赴巴黎攻读法律，完成学业先回到家乡附近，在一家律师事务所当上了办事员。因为生病偶然开始画画，从此一发而不可收，并进入巴黎美术学院继续深造。马蒂斯的老师奥古斯塔夫·莫罗曾对他说："在艺术上，你的方法越简单，你的感觉越明显。"正是这句话引导了马蒂斯的绘画风格，使他能够用简捷的线条和鲜明的色彩塑造出他所构想的一切，对他终生的艺术创作产生了深远的影响。

马蒂斯从他初期的暗调子和平庸的主题中，慢慢地摸索前进。到 1896 年，他开始注视德加、劳特累克、印象主义和日本版画，然后又将目光转向雷诺阿和塞尚。到 1899 年，马蒂斯在卡里埃的画室里学习，通过与象征主义有关系的卡里埃认识了德兰。同年，他开始试验用直接调配的、非描绘性的色彩画人物。从那以后不久，他在雕塑上也做了初次的尝试，并且显示了这方面的才华。1901年，马蒂斯通过德兰，认识了弗拉芒克，这几个年轻人就是后来所谓的"野兽派小组"的核心。1905 年, 在巴黎的秋季沙龙画展上，一群青年画家展出了他们风格奔放、随意而无拘无束的作品，被一位评论家贬斥为"野兽派"。从此，现代美术史上的一个新画派诞生了。野兽派的画家们没有正式宣言，也没有系统的理论，只

自画像
1944年
墨水（左图）

躺着的裸女
1935年
墨水
20×31cm（右图）

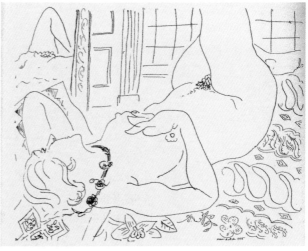

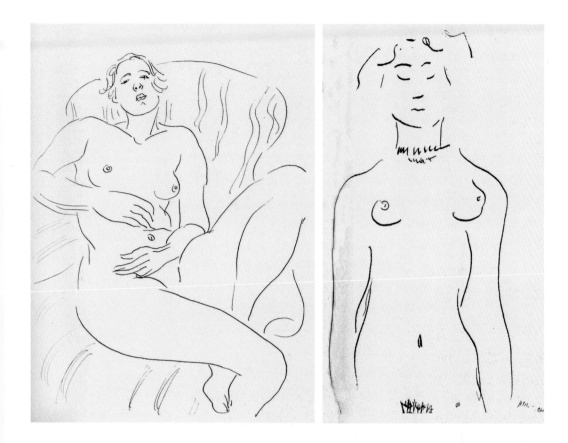

靠在椅子上的裸女
1925－1927年
墨水
34×26.8cm（左图）

偶像
1906年
光刻
44.6×22.2cm（右图）

强调主观自由发挥，强调形的表现力，这在艺术方向上是一致的。

马蒂斯是野兽派当之无愧的领袖人物。但野兽派时期只不过是马蒂斯艺术生涯中的一个短暂时期，艺术家的独特风格主要在他野兽派时期之后渐渐形成的。马蒂斯认为艺术有两种表现方法：一种是照原样摹写，一种是艺术地表现。他主张后者。他说过"我所追求的，最重要的就是表现……我无法区别我对生活具有的感情和我表现感情的方法。"马蒂斯一生都在做着实验性探索，在色彩上追求一种单纯原始的稚气。他从东方艺术吸取了许多平面表现方法，画面富于装饰感。在学习东方艺术的过程中，他从原来追求动感、表现强烈、无拘无束的观点，渐渐发展成追求一种平衡、纯洁和宁静感。马蒂斯认为无论是和谐的色彩或不和谐的色彩，都能产生动人的效果。他还认为，色彩的选择应以观察、感觉和各种经验为根本，"色彩的目的，是表达画家的需要，而不是看事物的需要"。

在马蒂斯的素描中，已逐步以平面代替立体，因而他的线条在画面中运用最突出。可以看出，马蒂斯的笔画逐渐向单一纯净

发展，到最后他甚至抛弃炭笔，只用毛笔蘸满中国墨水，直接勾勒线条，技法达到了炉火纯青的境界。马蒂斯说："半个小时后我吃惊地看到，我正在画的那个人，一点一点在纸上出现。我感到每一笔线条，都在擦掉使我看不清楚的玻璃上的水汽。"

马蒂斯深受东方艺术的影响，他的线条素描最纯粹、最直接地表达着自己的情感。用线条表现物象，能产生光线的效果。即便在阴天，或非直接受光的情况下，也可以看到这些素描所包含的明暗关系。画家始终是先考虑模特特征，然后决定使用铅笔或木炭作画。工具的选择与表达人物情感有直接关系。他认为有的对象及其光线和环境氛围只有素描才能准确地表达出来，并非任何对象均适宜用色彩表现。画家在素描创作过程中，总是先画习作，经过长时间的反复，他才头脑清醒地并且毫不犹豫地让自己的笔去自由发挥。此时，他才清楚地感到将自己的情感有形地表达了出来。他说："一旦那表达情感的线条在白纸上完成了画面，又没有破坏纸面上那珍贵的洁白，我便不再作任何增删。如果不如人意，那就如同杂技一样，没有任何选择，只能重新再来。"

马蒂斯认为油画和素描是两种不可相互替代的独立的艺术效果，灿烂的珠宝和富丽的图案也绝不会胜过黑白的特有魅力。他说："我的素描动感是由线条符合逻辑的律动表现出来的，使我想到了运动着的肌肉。"马蒂斯从不把素描视为一种熟练的技巧训练，而是将其作为表达内心深处的感受和描绘心境的一种重要形式，并且更是一种深思熟虑的、简捷的、自然的表达手段。这种手段可以简明地、直接地与观众的思想沟通。虽然画家没有直接用块面来表现光影和调子，但并没有放弃表现明暗和调子的效果。他是用轻重不同的线条，通过在白纸上划定的区域来协调画面。通过安排白纸上各部分之间的关系来修改并完善画面，无需改动各局部本身。这种技巧在伦勃朗、透纳和善于运用色彩的画家的素描作品中明显可见。马蒂斯晚年病重的时刻对朋友说："我深信通过素描学习绘画是很重要的，如果说素描属于'精神王国'，那么色彩是属于'感觉王国'的，你首先得画到把精神培养出来，才能引导色彩走上精神的道路。"这正是这位大师对素描与色彩关系的精辟总结。

在马蒂斯的整个创作活动中，素描一直伴随和影响着他的油画、雕塑、版画乃至晚年对剪纸艺术的探索。他认为素描的表现力具有决定性的意义，简洁、明晰、富有节奏感的素描风格是他真情实感最纯粹的表述。马蒂斯的素描看似率意洒脱，其实是思考、

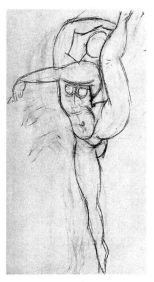

舞蹈
1911年
蜡笔
31×20cm

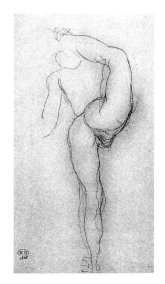

运动着的裸女
1900年
铅笔
31.2×20cm

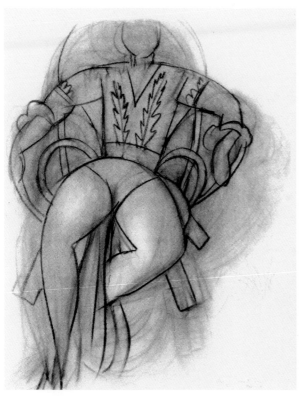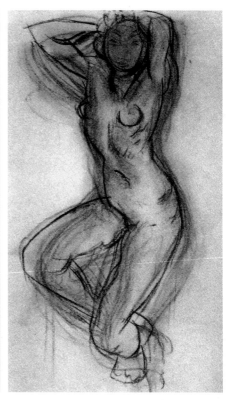

休息的舞蹈演员（左图）
1939年
纸本木炭
64×47.7cm

模特（右图）
1939年
木炭
48×37.5cm

记忆和大量写生经验所积累的深刻联系及互为影响的结果。他主张"素描摆脱了表面的真实,才能取得表现的真实"的理论与实践。这对后来非具象艺术形式的发展起到了积极的推动作用。

钢琴课 1916年 布上油彩 245.1×212.7cm

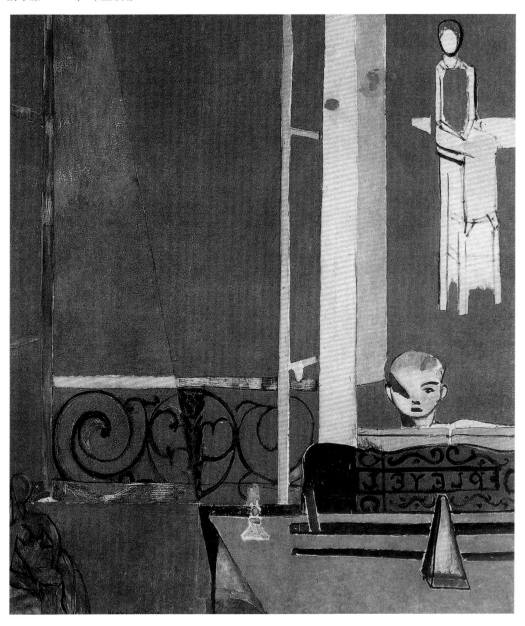

　　对于学习者而言，模仿马蒂斯的东西那真是太难了。难于他的学识似乎总
在不经意间自然流露，甚至还带有儿童般的稚真与单纯。当然，他这种轻松愉
悦的方式背后还存在着极为严肃的思考与试验。在该幅作品中，我们可以看到
他严谨的一面。桌面、窗台的摆位确定了画面的基本格局，垂直线为主、水平
线为辅的构成关系，把空间转入一种舒适的视觉关系中。视觉的愉悦成为最为
重要的因素，对象本身的结构意义被弱化。

红餐桌 1908年 布上油画 180×200cm

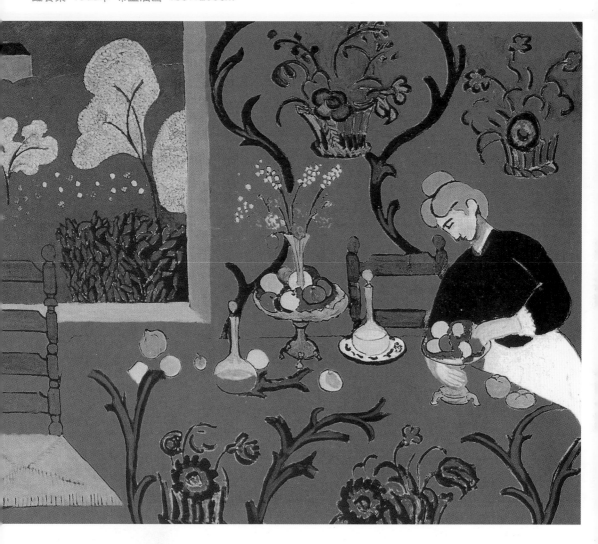

　　空间在马蒂斯这里完全被摒弃，取而代之的是纯粹装饰性的线条，以及没有实际意义的景物的出现。只有桌子上的静物提示了三维空间的可能存在。

肖像 1919年 蜡笔 49×37cm

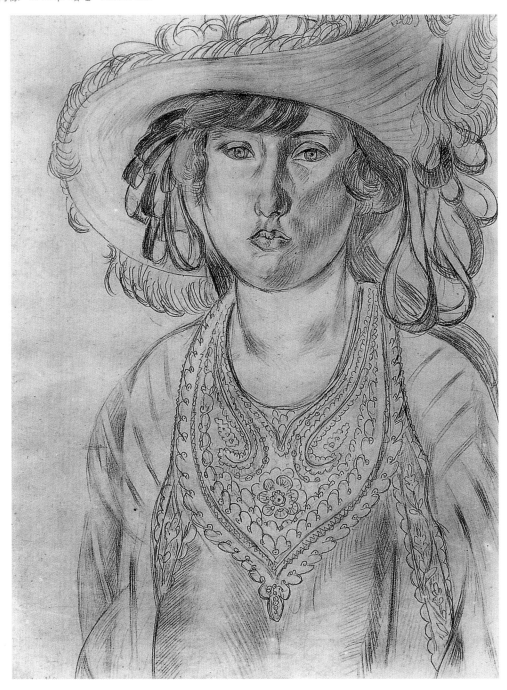

　　马蒂斯运用极端简化的线条去描绘人体，却能够将形体描绘得厚重而有肉感，显然借鉴了史前雕塑对形体特征进行高度抽象的做法。马蒂斯把最古典的手法带入了现代艺术的语境。

瓦内特小姐 1919年 布面油画 66×50cm

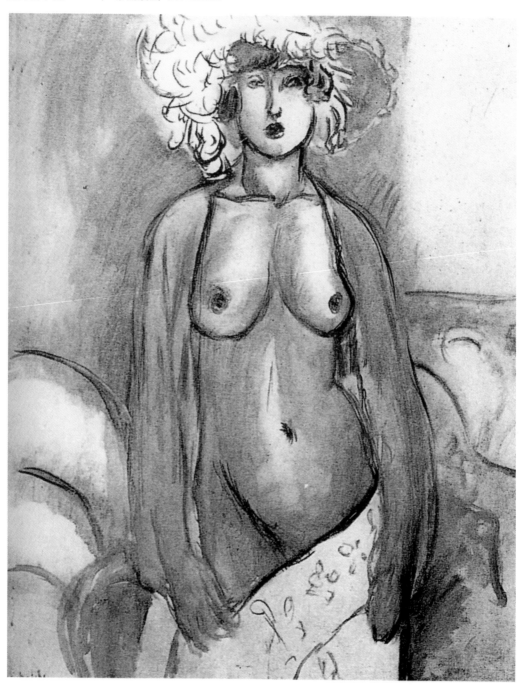

睡在桌角的女人 1939年 炭笔 60.4×40.7cm

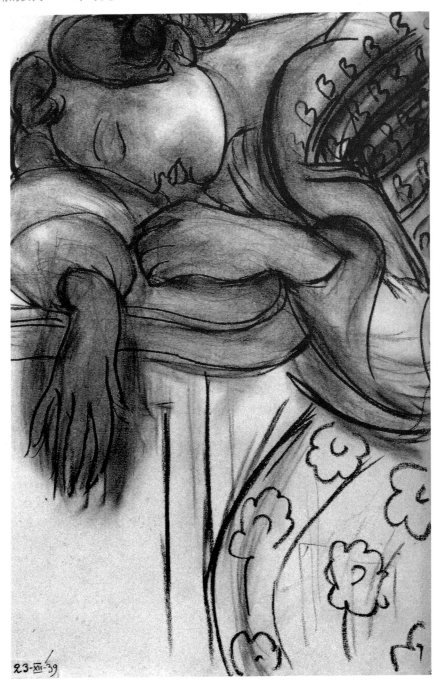

人物这种"静的动态"是马蒂斯这件作品的重点所在。环抱式的构图并非马蒂斯的独创，但是马蒂斯的线条显然非常适合这种构图的表现力。对手部线条的变形反而达到了比真实更准确的表现。

裸女在扶椅上　1922年　炭笔　63×47.8cm

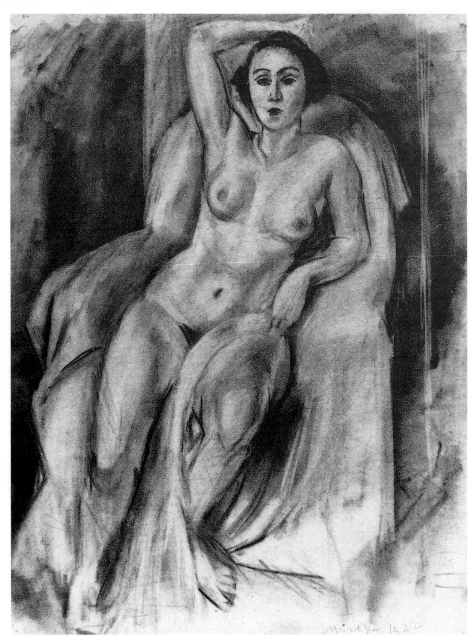

　　马蒂斯的这类素描会带给我们一些亲切感，理由是作品中的调子层次，多少让我们联想起熟悉的苏式素描模式。细腻的调子交代了人体的结构和体量关系，而且还带有"草"和"松"的趣味，而恰恰是这种轻松的素描方式，有效转移了对对象本身结构逻辑性的追究，转而侧重于画面结构的合理性上。松散的笔触有序组织了画面本身的韵律，引导着观者进入一种新的视觉体验中去。

研究"粉红裸体" 1935年 炭笔 34×48cm

　　这些素描作品显示出马蒂斯对线条的高度概括和把握，寥寥几笔即充分体现了人体的质感和动态。从脊背到臀部着意的加重，使得画面重力均衡，虽然人体扭曲成一种别扭的姿态，画面却仍然优美并充满张力。

　　简化，是一种境界，也是一种意识。在这幅大尺寸的壁画中，他通过剪影式的归纳手法，把舞者的基本动态准确地描绘出来，没有多余的背景关系，仅靠剪影边缘小面积的色迹，交代了背景的纵深关系。

做梦 1935年 布上油彩 80×65cm

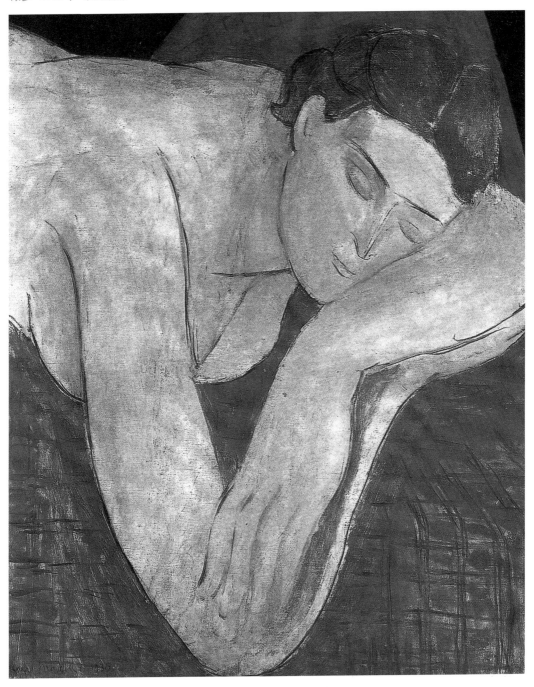

　　如果不仔细观察，我们很可能忽略床单格纹的变化——这是这件作品中对
三维空间的唯一提示。蓝色与人体色调的对比凸显了画面的张力，马蒂斯将人
物的手臂不合比例地拉长，以达到画面整体的完整感。

装饰地板上的女子 1925年 布上油彩 131×98cm

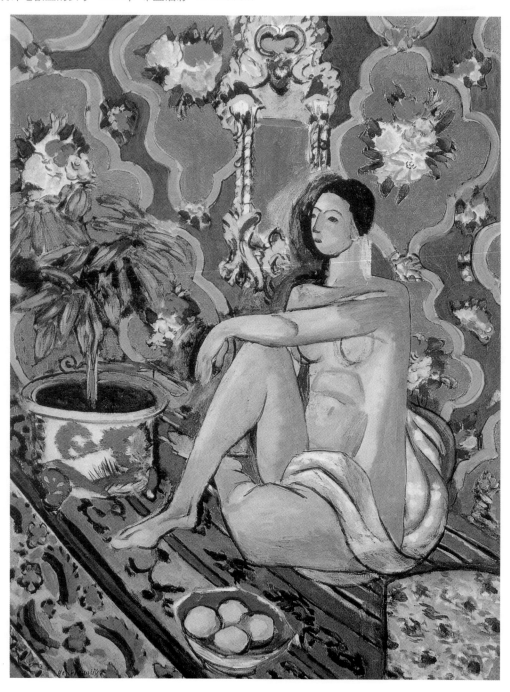

　　虽然同样采用东方情调的纯粹装饰性语言，这件作品仍然表现了略微的空间维度。马蒂斯用不同的图案来区分空间立面与地面，而人体上小下大的适度变形，也达到了整体的均衡性。这是马蒂斯对绘画语言的进一步探索。

Josette Gris夫人肖像 1915年 蜡笔 29.3×24cm

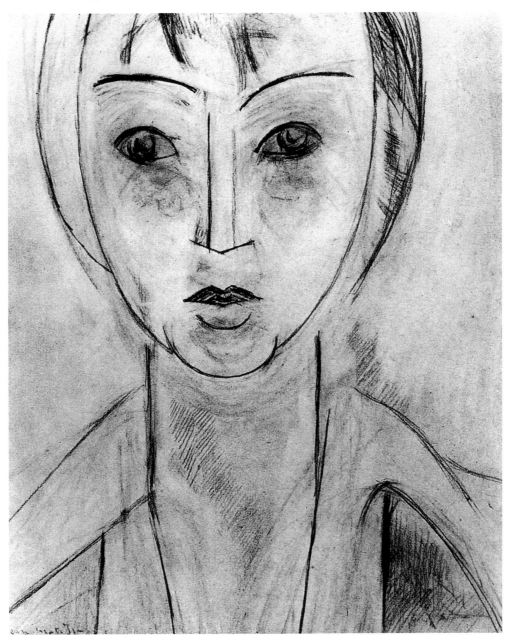

　　在马蒂斯的肖像作品中，清晰表现五官的作品相对较少，往往将重点放在
对整体性以及身体质感的把握上。而实际上，马蒂斯受到的古典绘画训练是他
能够高度概括形体的原因。从这件作品即可以看出，简化的五官线条直接抓住
了人物形态的特点，面部遗留的、被擦去的痕迹并没有破坏画面本身的稳定性。

佛头 1939年 炭笔 61×41cm

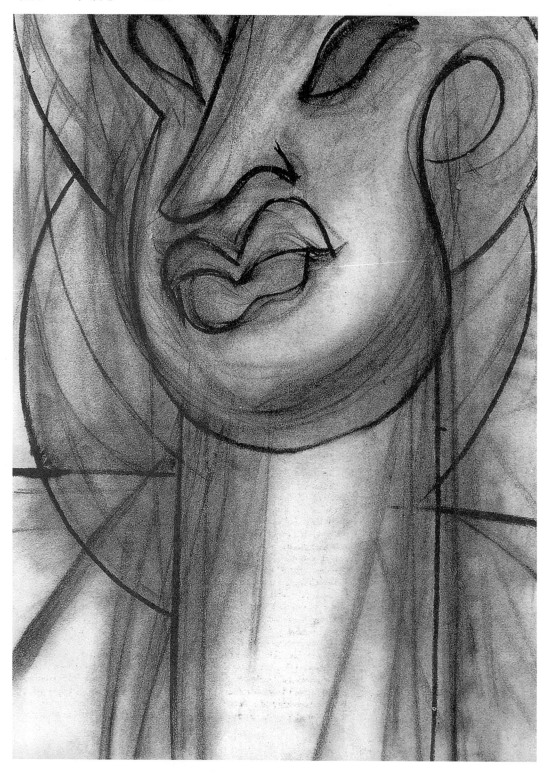

河边浴女 1916年 布上油彩 261.8×391.4cm

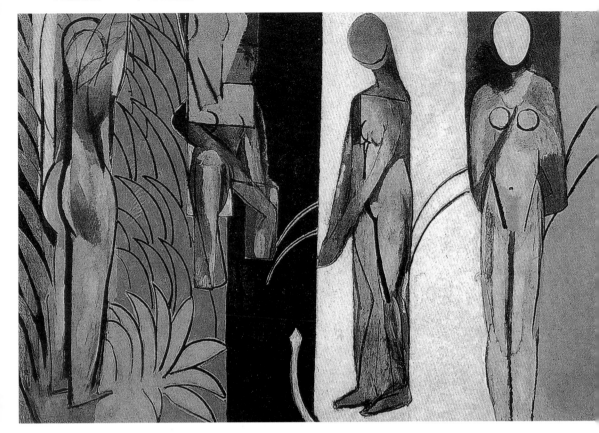

　　这件作品具有极强的版画意味，色块的分割醒目而和谐。值得注意的是马蒂斯对人体的概括，类似非洲木雕女人体的线条圆润有力，但是人体好像紧贴在背景之上，画面没有空间距离感。虽然马蒂斯一生没有走进立体主义的领域，但这件作品中的人体分割和动作的痕迹，似乎有着一些立体化的端倪。

Zulma 1950年 模板（蜡纸）

这是马蒂斯最广
为人知的作品之一，
其中表现出出色的颜
色控制能力和微妙的
空间错位。人体在这
里成为分割空间的工
具，人体本身也被不
同的颜色提示出"面"
的转折，达到立体感
与装饰性并存的视觉
效果。画面左侧的桌
子仍然提示了三维空
间的存在——这似乎
是马蒂斯作品中惯常
使用的小小伎俩。

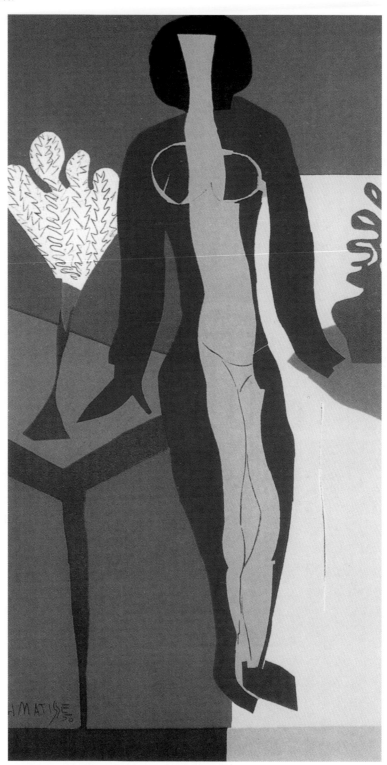

毕加索

毕加索 1881 年 10 月 25 日生于西班牙马拉加，1973 年 4 月 8 日卒于法国木甘，他逝世后，人们花了五年的时间对他的作品进行了整理。据统计，他的作品包括：油画 1,885 幅，素描 7,089 幅，版画 20,000 幅，平版画 6,121 幅，总计近 37,000 件。即使对一位长寿的画家来说，这个数字也是非常惊人的，平均每天都有一件以上的新作品产生。

毕加索的风格非常多样，先后经历了几个不同的时期。早年的"蓝色时期"和"红色时期"的画风有德加的影子。随后在 1909 年，他与法国画家乔治·布拉格一起创立了立体派，进入了他的"黑色时期"。这种立体派创作方法，对西方美术的现代流派影响很大。被誉为"20 世纪美术的一位最伟大的大师"。他于 1907 年创作的《亚维农少女》，吸收了东方艺术和西班牙民间艺术的一些表现形式，彻底改变了传统绘画的表现手法，追求比现实还要真实的"理念中的真实"。

毕加索的父亲是一位相当学院派的素描教师。毕加索自小便显露出绘画天分，父亲任其自由发展。毕加索在西班牙时主要在巴塞罗那接受教育。1900 年起，开始往来于西班牙及巴黎之间。1904 年在巴黎定居，住在著名的"洗衣坊"。在巴黎，他结交了马克斯·雅各布、范唐吉、萨尔蒙、阿波里奈尔和马德莱娜，并为马德莱娜绘了几幅肖像。其时，他的作品仍受到在巴塞罗那大行其道的象征主义的影响。毕加索当时的生活条件很差，又受到德加、雅西尔与图鲁斯·劳特累克画风的影响，加上在西班牙受教育时染上的西班牙式的忧伤主义，这时期的作品弥漫着一片阴沉的蓝色，被称为"蓝色时期"。

1906 年毕加索结识了马蒂斯。其后又认识了德兰和布拉克，与费尔南德·奥利维埃在蒙马特同住。其时他的经济已好转，生活比以前愉快，画作用色变为轻快的粉红，绘画对象亦由蓝色时期的乞丐、瘦弱小孩和悲戚妇女转向街头艺人、杂耍艺人及风华正茂的女孩。这一创作时期，被称之为"红色时期"。

1906 年毕加索从德兰的非洲面具中得到启发，直至年底，其作品一直受非洲面具影响，此即为毕加索的"非洲时期"。他笔下的人体健硕而深沉，这种特征，在 1907 年的《亚维农少女》中显露无遗，由不同组件组成的人体可从几个角度来观看，揭示毕加索的立体主义时期的来临。然而，整个时期仍有受塞尚影响的痕迹。

1910 年至 1914 年，毕加索进入分析立体主义时期——毕加索大部分的艺术家朋友都由蒙马特迁到蒙帕纳塞，他亦随他们迁居。其时的立体主义体验达到巅峰。雅克·比斯这样评论他："作品由素描建构，色与调弱化到最起码的灰色与浅暗橘黄色；形体被几何图形化并加以综合，压抑其可辨认的特征，闯出客观形体的桎梏，最终与形体剥离。"1914 年，战争使立体主义画家们分道扬镳，各奔前程。毕加索的"立体印象派"创作变得更加自由。纵观他的所有作品，他并未把自己局限于立体主义，而是继续从各方面探索。例如，1915 年至 1916 年的作品是自然主义的，1917 年的却是现实主义的。

　　1942 年，巴黎沦陷在纳粹的铁蹄下，毕加索闭门谢客，他为布丰的著作《大自然的故事》一书作了插图。这 31 张作品被誉为他的"白色时期"创作，作品不着颜色，只是素描，象征极度痛苦。《卡门》系列是 1949 年毕加索为西班牙著名作家梅里美的同名作品绘制的插图。他"以极为简练的线条摆弄出人类面孔的无穷变相"。在表现战争的名作《格尔尼卡》中，毕加索采用分解立体构成法，仅用黑、白、灰三色来画成。调子阴郁，情景恐怖，全画充满着悲剧气氛。这是画家对战争暴行的控诉，对人类灾难的同情。所有形象是超越时空的，并蕴涵着愤懑的抗议声。

　　毕加索在素描方面的探索集中体现在立体主义时期。如何在二维平面的画面上画出具有三维、乃至四度空间的自然状态，这一问题被毕加索的"立体主义"迎刃而解。这种方式在塞尚的建筑立面实验中也有所涉及，但被毕加索发挥到极致。

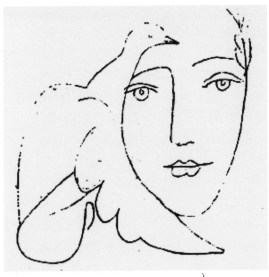

和平的面容

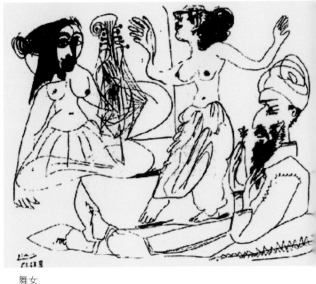

舞女

头像

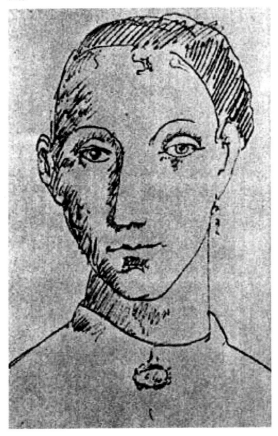

《和平的面容》已经算得上完整的创作，这种抽象的线条也是毕加索素描作品的主要特征。形象的重叠刻画出特别的空间感。鸽子与少女的发型出现了连接与幻化，充分表现了画家对画面元素重新安排的能力。

《舞女》则集中表现了毕加索受到东方艺术的影响。在这里，人物面部的侧面线条仍趋于真实，但动作已经经过艺术家自己的加工，比如人物的手指——要么这位舞女真的有六只手指，要么这就是一种动作的实验，通过增加手指的数量而达到一种挥舞的动感。除了对空间的把握之外，毕加索对黑白灰的组织也有自己的思考，根据画面的关系来重新安排所有的元素。

《头像》能够比较充分地看到毕加索所受到的传统素描的训练，他对头发的二维简化与皮肤的立体阴影显然不在同一个平面之内，但是在正面角度上显得突兀的耳朵修正了头发与面部之间的错位——依照鼻子、下巴等面部器官的角度的提示，正常的透视不可能完整看到那只在阴影中的耳朵。这里也凸现了毕加索对立体主义的实验，他会把素描对象的每一个侧面所有的东西都摆在同一个平面上。

奥尔格肖像 1923年 布上油画 101×82 cm

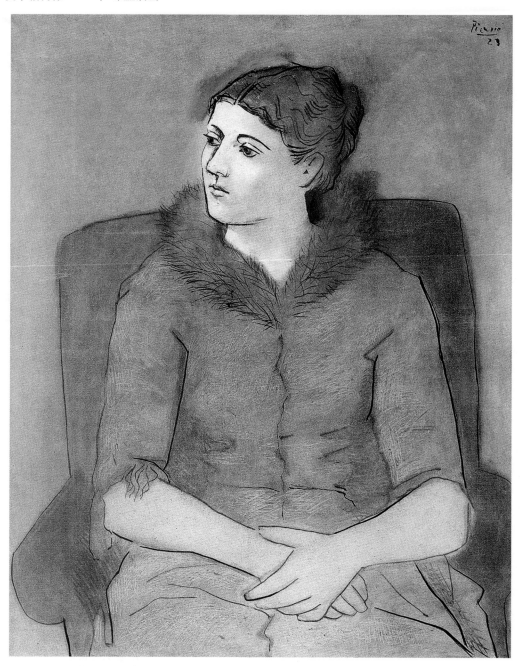

　　即使在相对古典完整的构图中，毕加索也没有放弃对空间的扁平化实验。
作为背景的椅子简化到只剩下轮廓，对象的身体虽然表现出简单的明暗关系，
但总体上还是贴在椅子所存在的空间之内，此时一个女人线条分明的脸从整个
平面中凸显出来，成为视线的中心。

三个音乐家 1921年 布上油画 203×188 cm

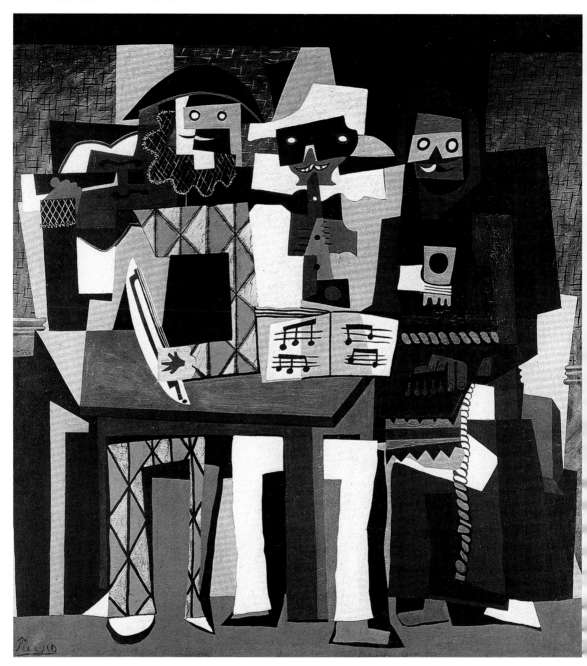

　　在这一时期，毕加索的作品仍表现出一种花哨的形式主义，利用色块之间相对具体的前后关系来提示空间依然存在。对非洲艺术的爱好已经改变了他的用色习惯，而网格线条等装饰性语言的应用也在某种程度上提示了《格尔尼卡》时期作品的意图。

亚维农少女习作 1907年 纸本炭笔 47.6×65 cm

　　毕加索在作品中简化自己的语言特征，画面的信息反而愈加丰富。这件作品利用单色的线条、简单的阴影提示了三维空间的存在，而拼贴和错位的结构让空间重新变得扑朔迷离。

小提琴 1912年 贴纸图案和纸上木炭画 62×47cm

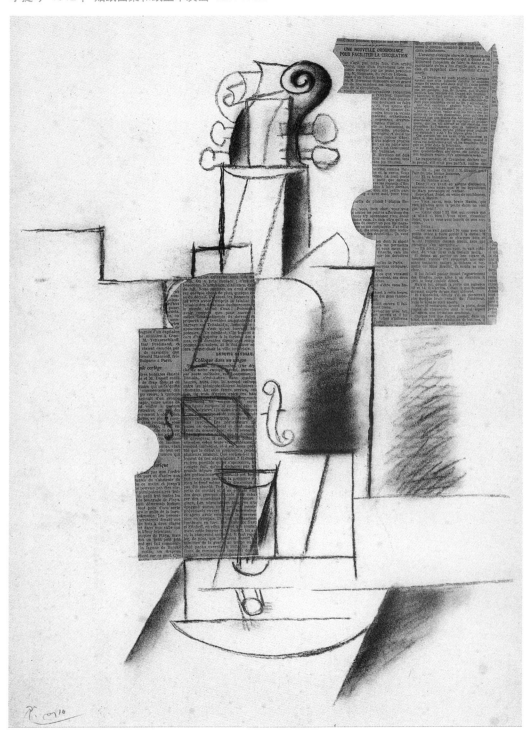

男人头像 1913年 贴纸图案、纸上墨、铅笔和水彩画 43×29 cm

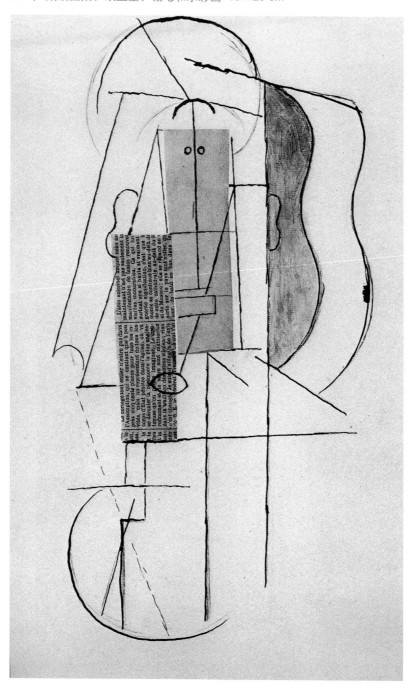

　　提琴是毕加索作品中最常见的符号之一，或许与之光滑流畅的线条和简单立体的空间结构有关。拼贴手法进一步切割了提琴的躯体，打破了原有的空间维度。

吉他 1913年 贴纸图案、木炭、贴纸中国粉墨画

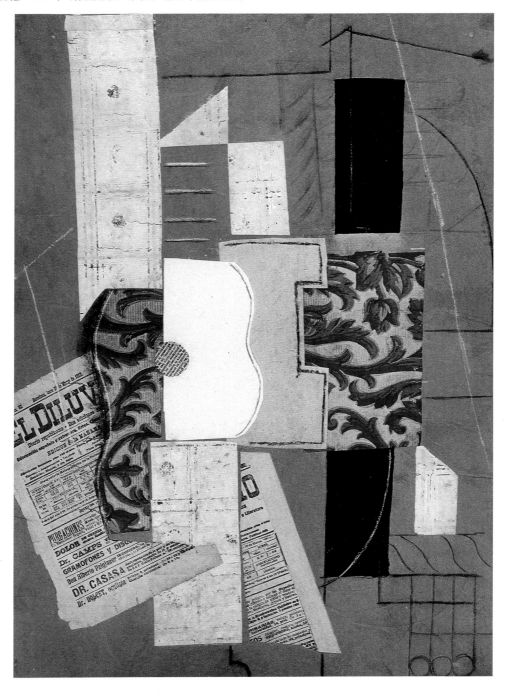

　　毕加索对立体主义的探索逐渐成熟，在这件作品中，他已经开始明确地用
不同的块面来表示不同的空间方位。形体的真实性已经不再重要，取而代之的
是浮雕一般的视错觉带来的画面整体观感。

肖像 1915年 纸本铅笔 尺寸不详

　　有句话说"如果没有毕加索，现代艺术不会是这个样子"。毕加索对空间的探索导致立体主义等开创性的艺术流派的诞生，但他本身依然来自古典绘画的训练和教育体系。这件作品可以看出毕加索纯熟的素描技巧，但是他显然不愿遵循严谨的、完整的、一丝不苟的素描方式，而是跳跃性地用阴影和深色调来强调空间上的前后关系。

肖像 1909-1910年 布面油画 234×165 cm

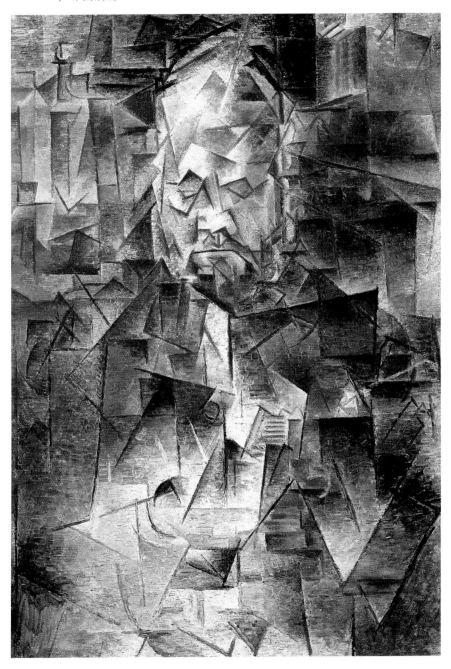

　　从著名的《卡思维勒像》开始，毕加索进行一系列人像结构的探索，这件
作品也是其一。人物形象隐没在支离破碎的块面形态中，只能隐约辨别五官、
身体轮廓以及衣扣等细节。每一块形状的阴影强调了画面的空间感，但是阴影
强调的光源方向相互抵触，最终把画面拉回到二维空间。

静物画巧克力壶 1909年 纸上水彩画 61.3×47.5cm

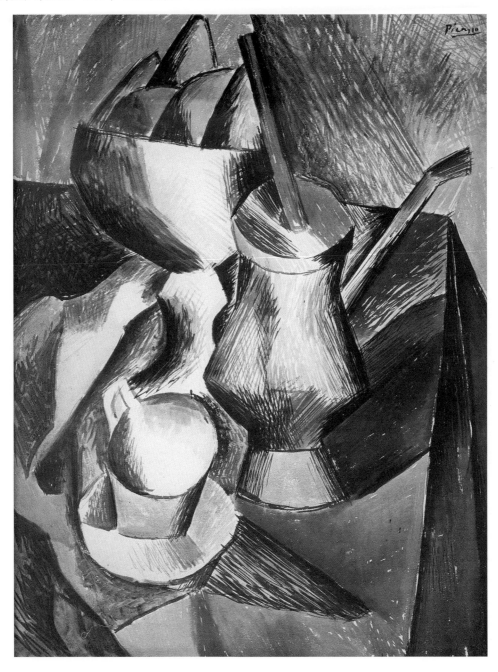

　　这件作品的成功之处在于对明暗调子的运用，每一个单独的面，比如杯子的内部、水壶的盖子的光影关系都是古典的、单一光源的，所有这些组合在一起，塑造了一种令人疑惑的存在感，形状被强调，但是空间却被扭曲。

亚维农少女 1907年 布面油画 243.9×233.7cm

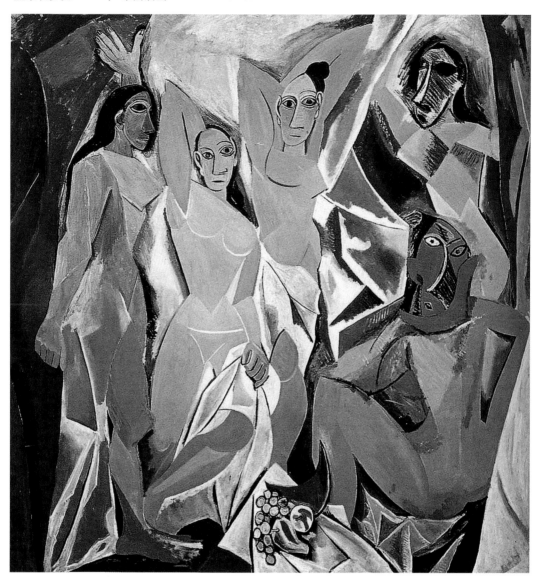

　　这幅不可思议的巨幅油画《亚维农少女》不仅标志着毕加索个人艺术历程中的重大转折，而且也是西方现代艺术史上的一次革命性突破，它可以说是立体主义的第一件代表作。人体与背景都被分解为棱角分明的几何块面，并衬上阴影塑造出三维感，浅浮雕一般保证了画面的完整性与连续感。这种在二维平面上表现三维空间的手法最早在塞尚的作品中初现端倪，但毕加索显然走得更远——画面中央的两个形象脸部呈正面，但其鼻子却画成了侧面；左边形象侧面的头部，眼睛却是正面的。不同角度的视象被结合在同一个形象上，这种画法，彻底打破了自意大利文艺复兴之始的五百年来透视法则对画家的限制。

德 · 库宁

　　德·库宁有很多大幅的素描手稿，与他的油画作品息息相关。油漆工出身的画家，作品风格也近似油漆画，有身体运动的因素在里面。

　　在"二战"中，西方艺术的中心从欧洲转移到美国纽约。移民艺术家与美国本土传统结合后导致了新的观念和风格的诞生。抽象成为风格的主要载体，抽象表现主义以纽约为中心，战后向世界辐射。抽象表现主义艺术家反对传统的艺术观念和绘画技术，他们期望推动艺术创作发展的进程。画家马克思·韦尔写到："抽象艺术的出现是一个信号，表示在这个世界上还有人的感觉存在。"德·库宁是荷裔美籍抽象表现主义的灵魂人物之一，他将欧洲立体主义、超现实主义与表现主义的风格融于自己的绘画行为之中，把激进艺术的理念融化在自己的艺术世界里。

　　德·库宁生于荷兰的鹿特丹，曾就读于鹿特丹美术学院。1926

两个裸体女人
1952—1953
纸本蜡笔
48×61cm

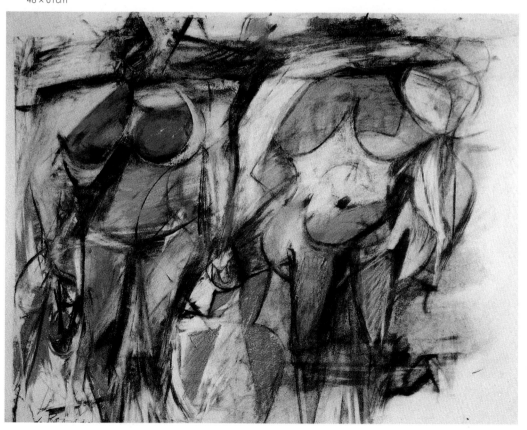

自己与幻想的兄弟
1938年
纸本铅笔
33×26cm

年之后接触到戈尔基等抽象表现艺术家。他对抽象艺术的探索始于1940年代以前，其最早成熟的抽象绘画是1940年代末的"黑白画作系列"。也是这个系列的作品使他日益成为国际上有影响力的画家。在许多人看来，德·库宁的艺术似乎完整地体现了抽象表现主义某些方面的特征。

德·库宁的创作高潮出现于1950年代。1940年以前，他是人物肖像画家，1950年代开始出于对人物的怀旧情怀，他以各种手法探索妇女系列，包括《女人与自行车》、《玛丽莲·梦露》、《两个女人》等，他采用的是纽约行动绘画的技术，造就抽象的作品和块体化妇女活力充沛的形象。这些妇女形象是德·库宁个人风格的标志。画家说过："秩序对我而言，是被支配，是一种限制。限制是必须被排除的，必须被克服的。"他的艺术阐释了他的观念，为他奠定了抽象表现主义大师的地位。表现女性的面目不是以柔美可人示人，而以狰狞怪诞来表现，但又不完全抹煞具体的形象，这一点又与其他抽象表现主义艺术家不同。他曾说："即使是抽象的形状也必须有类似的形体。"1950年代著名的女人系列从最初恣意的线条、强烈的色彩到后来优雅宁静的情调，持续到1970年代。1970年代中期以后他又以宽大画刀创作了一系列巨大的抽象风景画。1980年代，他又改变了风格，如用丝般柔滑的色带弯曲缠绕来装饰构图，以广泛的题材和多变的风格构置了一系列画面结构。

作为一代艺术大师，德·库宁以多样的艺术语言形式来启发观者，进行心灵上的沟通与传达自己对世界的感悟。艺术总在经历巨大的变化，但是正如德·库宁所言，艺术是一种"理解生活"的工具。

站着的男人 1942年 布上油彩 105×86.5cm

　　这幅是德·库宁早期探索性作品，人物、器物的造型基本是具象的，但他这种具象的方式已经完全肢解了传统肖像画的模式，他是有意识地去切割、归纳形，为之后更为夸张的表现方式提供造型基础。

女人坐姿 1941年 纸本铅笔 31.7×26cm

坐着的女人 1940年 板上油彩炭笔 138×91.5cm

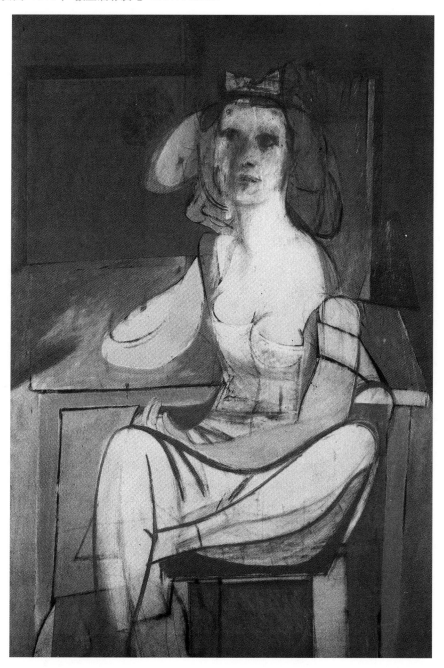

　　这件作品通过形体与颜色，共同达到画面的平衡感。红色与绿色的对冲其实让画面空间显得有些别扭，而人体的适度变形刚好弥补了这种别扭。女人的手臂以及上半身被简化，脸部和下半身则增加比重，在需要协调背景色彩衔接的画面中部，人身被弱化，以减轻这个部位的视觉注意力。

Ma×Margulis肖像 1944年 板上油彩 119×71cm

　　色面与线条相结合的造型方式在此画中初显端倪，德·库宁在创作过程中
有意识保留了线条叠加的痕迹，并把它们作为一种重要的视觉联系，贯穿于构
成画面的各个色域间。

女王之心 1940年 纤维板上油彩和木炭 117×70cm

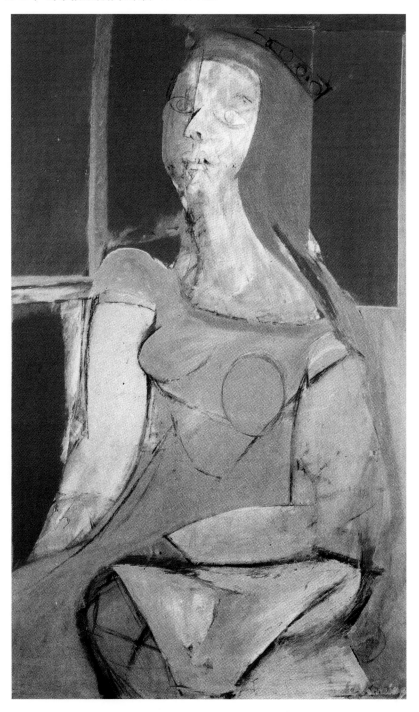

　　画面中的背景空间被统一的色域平涂，深度消失了，最后的效果是人物与背景在相互挤压下所形成的均衡。

粉红女人 1944年 板上油彩和炭笔 122×90cm 私人收藏

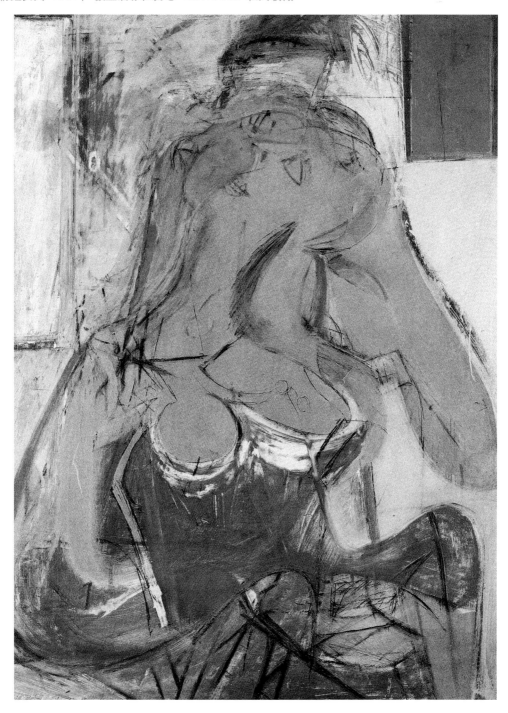

　　该画的线条处理非常精彩，作者通过富有层次变化的复线来呈现形的轮廓，从而使形与形的衔接松动而富有弹性。

静物 1945年 纸上油画棒、炭笔 41×34cm

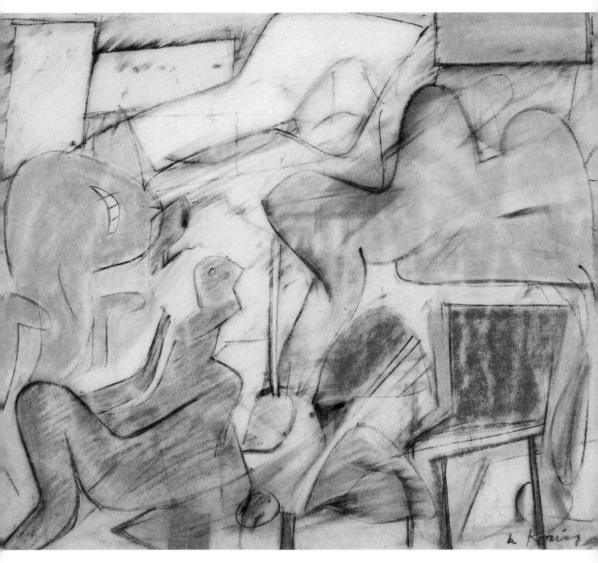

　　抽象绘画并没有回避形的问题，反而是把形作为一种造型意义的命题，进行更为深入的研究。

帆布 1949年 布上油彩 70×76cm

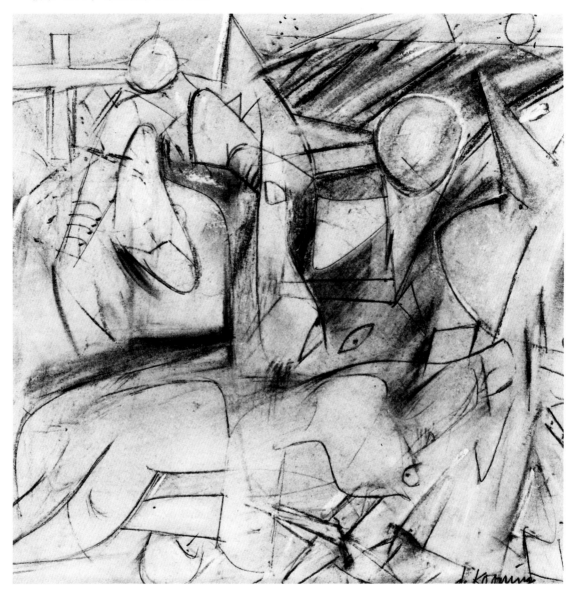

　　与其说这是一幅素描作品，不如说它体现的是一种意境的表征，是画家对形体与块面关系的实验。线条和擦痕区分出所有对象之间的明暗关系，这种明暗关系又暗示了空间的存在，但画面整体并没有统一的明暗调子，有时甚至彼此矛盾，于是画面的空间维度再次被拉回到平面了。

坐着的女人 1952年 纸本墨、木炭和蜡笔 46×50.8cm

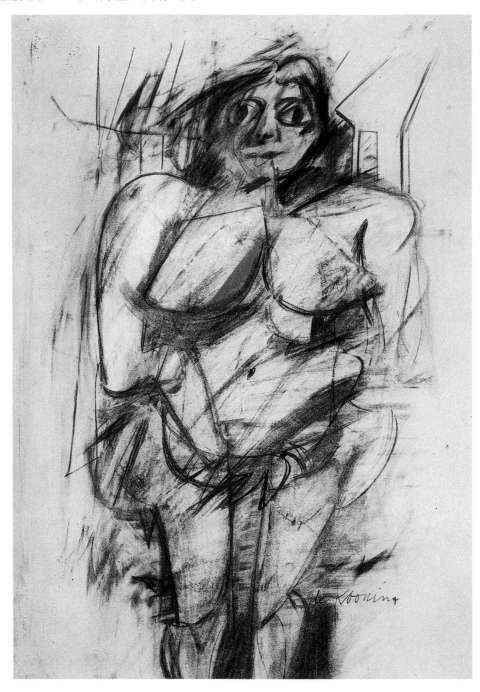

　　德·库宁的素描习作有时与油画尺幅相当,他之所以选择这种方式来画素描,
与他探索线条的用笔、肌理的制作,甚至与他作画时的身体动作本身都有深层次的
联系。因而,他的素描有很强的现场感,是由诸多痕迹所共构的一个丰富的作画过程。

粉红天使 1945年 布上油彩炭笔 132×101.5cm

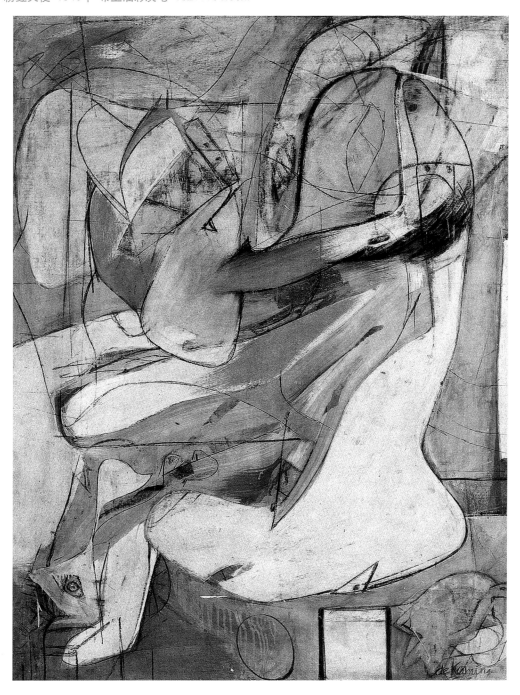

　　德·库宁作品视觉冲击力强，这得益于他构图时的精心规划。他在绘制过程中，喜好勾勒一些向外延伸的形块，通过这种视觉的趋向暗示，把观众的视线从画面内引向画面之外的想象空间中。

女人Ⅴ 布上油彩炭笔 155×114cm

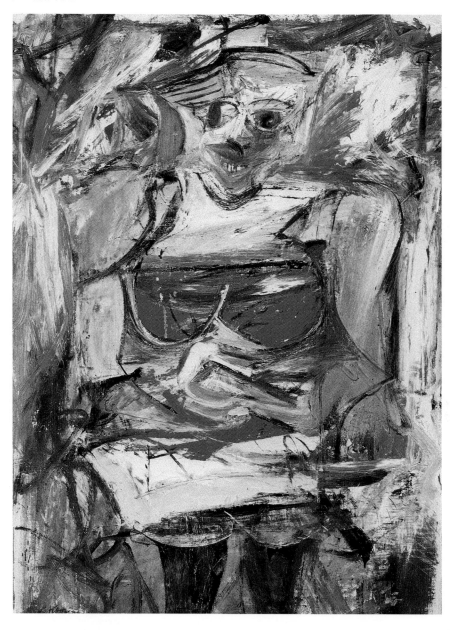

　　这是德·库宁《女人系列》的代表作品之一，可怖的面容和相对具象的身体线条使得这件作品毁誉参半，但相对来说接受度较高。在这里，恣意、横扫的线条成为画的主题。在《女人系列》的油画和素描中，女人体仿佛被卷入一场风暴——仔细观察会发现，这些线条事实上是人体运动的痕迹，其中包含着女性生理曲线的特征。德·库宁认为，"自然的方式是无序的，艺术家如果想使它有序则非常荒谬"。他自己的抽象作品也充分应合了这一理论。

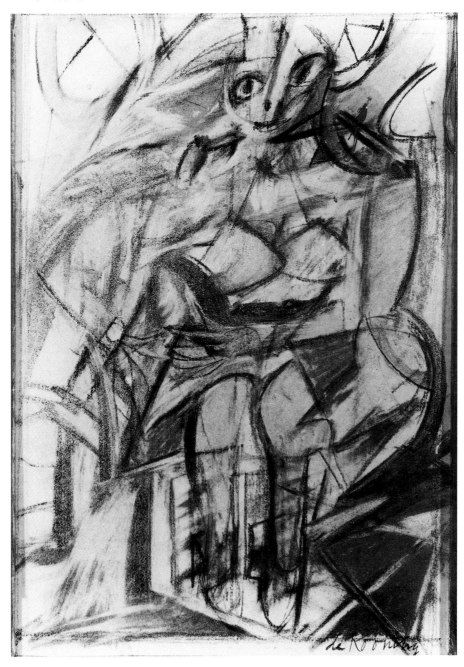

　　德·库宁笔下的女人体似乎从一堆厚重的油彩中努力挣扎出来，或者正在遭受一场噩梦的折磨。这些作品中，女人的表情更像一头困兽，狂暴而无奈。她的手臂向上举起，身体的下半部分幻化成粗野的线条，隐没在画面背景中，但人体行动的痕迹已经充满了整张画面。

女人 1951年 纸本铅笔 31×23cm

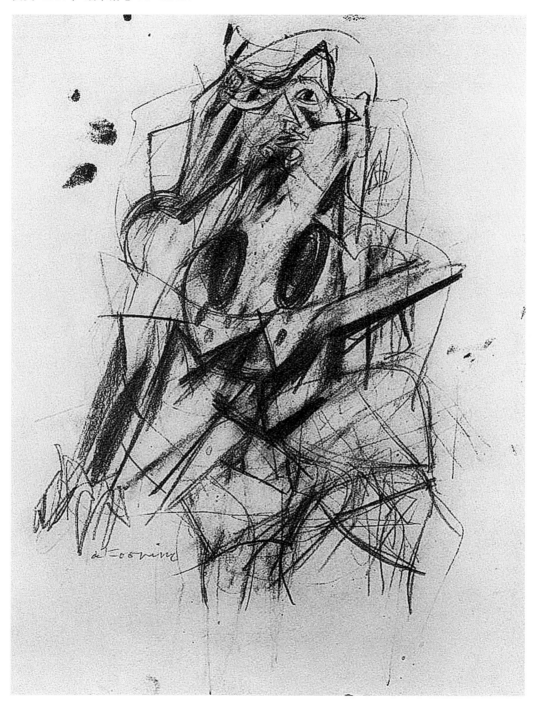

女人 1951年 纸本水粉炭笔 尺寸不详

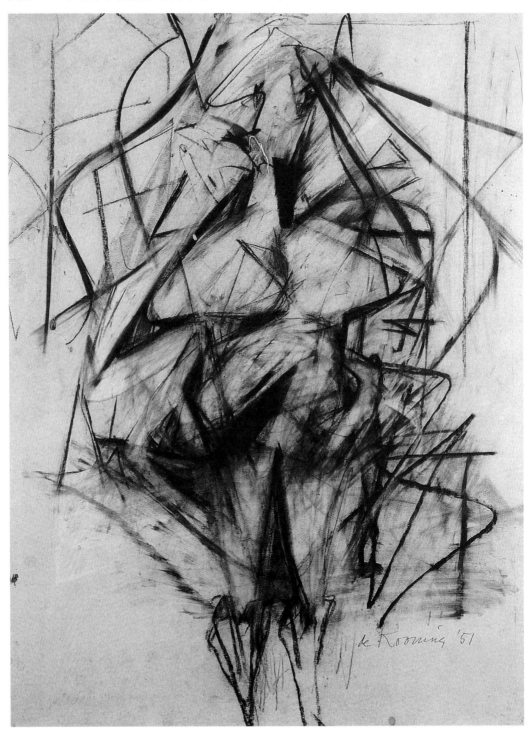

女人 1942年 纸本铅笔 30×31.3cm

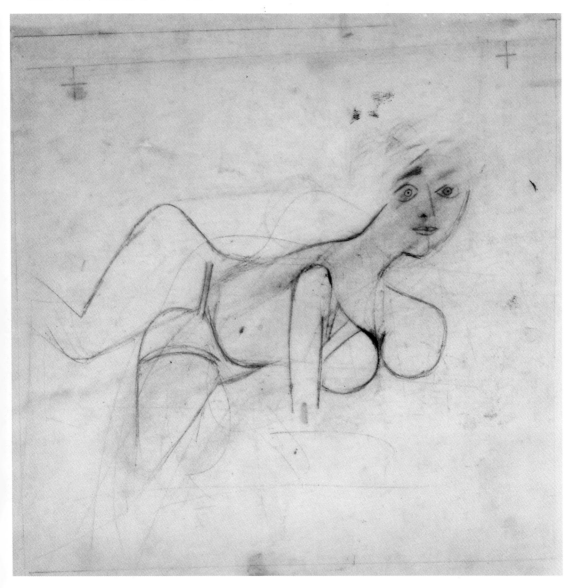

蒙德里安

从塞尚开始，画者由以往的关心画面对象的关系转向对画面本身的研究，点、线、面与画面的平面空间关系得到重新展现。蒙德里安就是画面语言分析的杰出代表之一。他从具象中抽离出抽象的形态。

1911 年，蒙德里安在巴黎第一次看到了立体主义原作，受到非常深刻的影响。于是，他在该年 12 月离开阿姆斯特丹来到巴黎，投身到分析立体主义绘画的探索之中。立体派忽略自然物象的如实描绘，而强调画面的形体构成，这样的表现在他看来很适于揭示自然的内在本质。他很喜欢布拉克和毕加索 1910 年至 1912 年的作品，对莱热那些追求形体构成的简洁而充满节奏的画作也十分青睐。他自己曾采用立体派手法作画，画风与布拉克、毕加索的风格异常相似，以至于有专家评论说："除了蒙德里安，还没有一个非立体派画家，画过如此令人信服的立体派作品。"这些作品虽然高度抽象，但并不是纯粹的抽象画。有些画中，尽管自然的物象几乎消失殆尽，但仍有物象的线索保留下来。

自画像 1912 纸本炭笔 65×45cm

巴黎建筑 1912-1913 纸本色粉 24×15.5cm

教堂塔顶 1910-1911年 布上油画 114×75cm

　　这种没有任何空间暗示的纯粹的装饰主义风格，却仍然表现出空间的维度，
这是一种奇妙的实验。充满童趣的色块也恰到好处地体现出教堂的威严。

红树 1909-1910年 板上油画 55.5×75cm
树1 1909-1910年 纸本炭笔 31×44cm

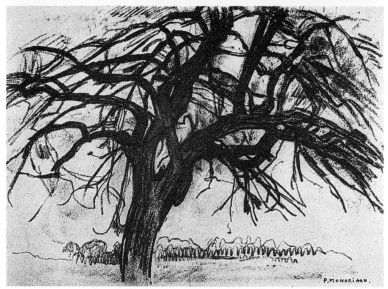

　　树的系列在蒙德里安的素描作品中颇为引人注目。他在来法国之前，曾作过不少以单棵树为主题的画。如《红树》，主要受到凡·高和野兽派画风影响。画面以曲折跳跃的线条和趋于平面的树形传达出某种象征性及表现性意味。当他来到巴黎后，以树为题的作品则充分显示了他对立体派风格的刻意追求。树的母题被抽象化的线条和色面加以呈现，画面的构成性也得到前所未有的强调。

灰树 1912年 纸本炭笔 56.5×85cm

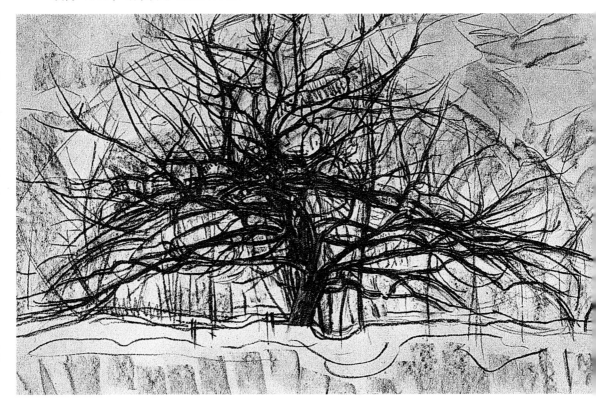

　　《灰树》是蒙德里安作于1912年的作品。在这幅画中，蒙德里安关注的焦点是树枝与树枝、树枝与树干以及树与其他物象之间的造型关系。树撑满了整个画面，枝干几乎全部伸展到画框边，仿佛画框把树剪切在它所包围的空间里。树的个别特征已被全然抹去，我们所见到的，是高度抽象化的图形。尽管如此，深色的枝干在中性的灰、绿色小碎面中依然显示了蓬勃的生命力。这是蒙德里安从立体派中获得的新启迪："克服自然的表现又不违反自然本身的真实。"

自画像 1913年 纸本炭笔 49.5×74cm

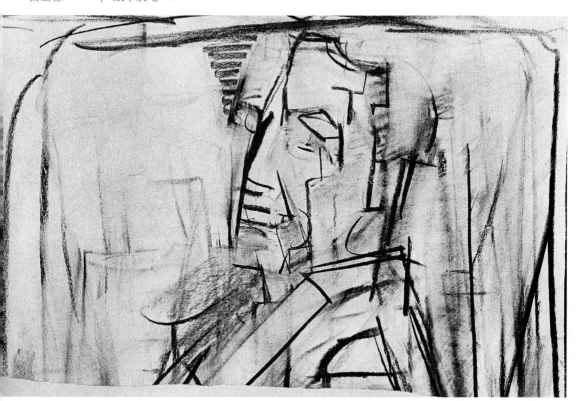

　　在这样纷繁的线条中，我们依然能清晰分辨出人的五官和性格表情，这似乎是件不可思议的事，但是艺术家对形体的概括显然成功地做到了这一点。初期的抽象主义分割形体仍然尊重对象原本的透视关系，而没有过多地去创造自己需要的形体空间。

灰色的树 1912年 布上油画 78×108cm

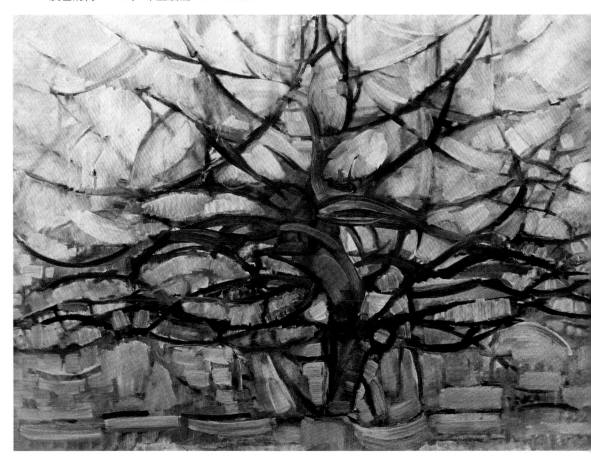

开花的苹果树 1912年 布上油画 78×108cm

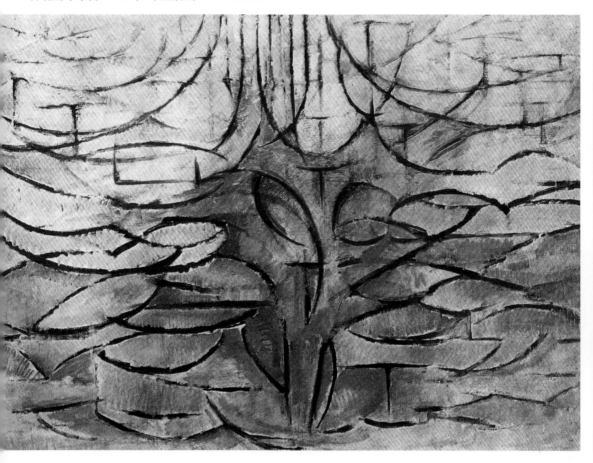

　　在 1912 年 10 月阿姆斯特丹的"近代美术联展"中，蒙德里安送展的这幅《开花的苹果树》，依然是树的主题，但几乎走到了纯抽象的边缘。形象被进一步简化至碎面，而几乎成为图案的象征。树的基本形态其实已经消失在一种黑色线条的网格之中。整个画面都被网格笼罩着。这种网格的结构，显示出中间稠密而四周逐渐疏松的构成秩序。这种所谓集中式的结构，在蒙德里安以后的作品中经常出现。

　　这种对建筑线条的简化与抽离，让线条塑造出完全准确的形体——但只限于二维平面。真正的纵深空间被忽略了，建筑原有的浮雕感完全显现不出来，但是也因此达到构图上的充实与平衡，虽然略有装饰主义的嫌疑。

静物和器皿 1911-1912年 布上油画 66×75cm

　　作品中几乎已经找不到可以区分前景与背景空间的标识，但是蓝色的主体与白色的桌布从整幅画面各种形体的堆砌中跳出来，宣告视线的分割。对玻璃杯等衬物的描绘仍然显示出画家接受过的传统教学的影响，但整体上来说，从空间的实验到被色块抵消的轮廓，都已经深入到了现代语境中。

静物和器皿 1912年 布上油画 91.5×120cm

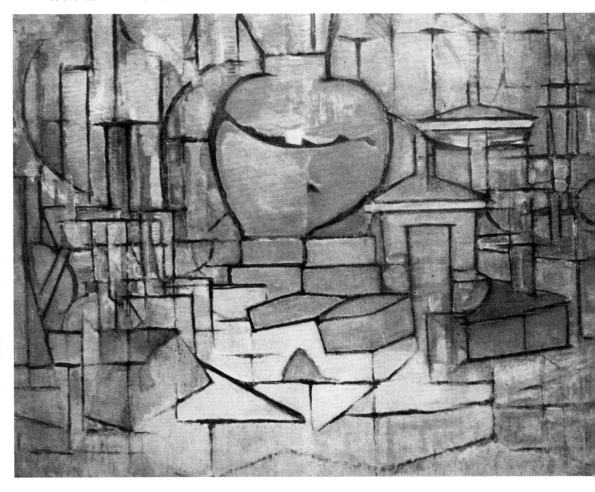

　　1914年夏天，蒙德里安回到故乡看望重病的父亲。第一次世界大战的爆发使他滞留荷兰，远离巴黎频繁的艺术活动刺激，他静下心来对艺术问题进行深入的思考。由此开始对立体主义的追求产生不满："一步一步地，我见到，立体派没有从他自己的发现里引申出逻辑的结论。它没有把抽象发展到他的最后目的，到'纯粹实在'的表达。我感到，这'纯粹实在'只能通过纯粹造型来达到，而这纯粹造型本质上又不应受到主观感情和表象的制约。"他转向了纯抽象的方向，并且竭力地简化和提炼画面的那些抽象元素："我一步一步地排除着曲线，直到我的作品最后只由直线和横线构成，形成诸十字形，各个相互分离和隔开。"

棚架 1914年 纸本炭笔 130×90cm

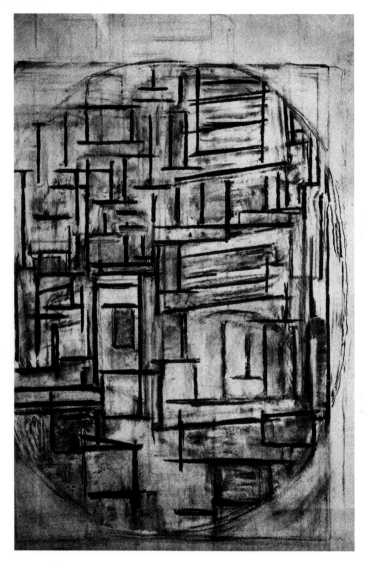

　　蒙德里安住在海边的时候画了一组以大海为主题的系列画，题名为《海堤与海》。这组画是他根据户外写生的素描稿所绘。在斯赫维根海岸有一道伸入大海的破败的防波堤。画家在海岸漫步，连续数小时凝视海面的波光，他反复地在这组画中表达了他在海边的感受。这组画有一种宁静的、不带感情因素的美，海面重复的波浪，以及波光的闪烁变化，被提炼为诸多由水平和垂直的短线交叉而成的十字形。这些十字形朝着上下左右四方连续排列。线的长短不一，使其排列的密度及画面的色调也相应地起着变化。在这里，传统的透视法已荡然无存，取而代之的是一种全新的空间概念。在这种新的空间中，大气的效果被彻底消除，画面呈现出线状图形的充满节奏的颤动。

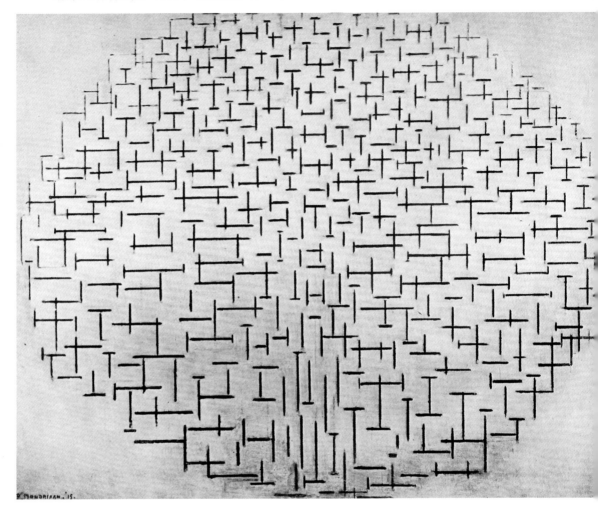

　　这组《海堤与海》系列作品又被称作《加号与减号的构成》。自然的形体被简化为抽象的符号并成为形式语言，但画面仍然保留有立体派椭圆形构图的痕迹。那些短小的直线，疏密有致地布局在画面中间，而四角则留空。不过很快，蒙德里安便彻底摆脱了立体主义的引导，走向了他后来一直为之心醉神迷的新造型主义。

阿尔伯特 · 贾克梅蒂

阿尔伯特·贾克梅蒂这样说过："写实主义在于原样摹写一个杯子在桌子上的样子，而事实上，所摹写的永远只是它在每一瞬间所留下的影像。你永远不可能摹写桌子上的一只杯子，你摹写的只是一个影像的残余物。每次我看这只杯子的时候，它好像都在变，也就是说，它的存在变得很可疑，因为它在我的大脑里是可疑的，不完整的。我看时它好像正在消失……又出现……再消失……再出现……它正好总是处于存在与虚无之间。这正是我所想摹写的。"于是，贾克梅蒂每次的工作，都毫不犹豫地把上一遍画过的删改、抹掉，再按当下的感觉去重画。再抹去、再重画，一遍又一遍。

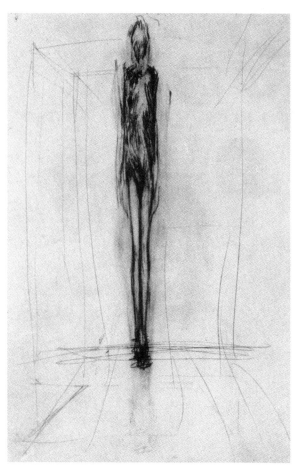

立式女子裸体画像 1946年 铅笔 50×32cm

贾柯梅蒂出生于瑞士，父亲是一名画家。他年轻时被父亲送到法国雕塑家布尔德尔的工作室学习，但其对学院派毫无兴趣，认为临摹是在浪费时间，而且过于仔细地研究模特就无法把握整体。在法国，他结识了青年画家巴尔蒂斯，两人一见如故，成为终身知交。在巴黎这座超现实主义的梦幻之城，贾柯梅蒂曾经一度加入超现实主义艺术的阵营，创作出《被割断喉咙的女人》、《凌晨四点钟的宫殿》等具有大量框架结构、带着神秘主义气息的作品。几年后，贾柯梅蒂退出了巴黎的喧嚣，开始隐居。十年的隐居生活中，贾柯梅蒂开始确立个人的雕塑风格。他最初不断把雕塑缩小，缩到手中可以掌控的尺度，缩小到一个火柴盒的面积，有时不小心用刀一碰就成为碎末。经过进一步的探索，贾柯梅蒂终于开始制作大的雕像——又长又细、火柴棍似的风格。这些人形细若蛛丝，似乎随时可以折断，随时可能会被四周的空气蚀化，随时将消隐到虚空之中。"空间是一种剩余品"，贾柯梅蒂如是说。

卧室中的母亲 1950年 布上油画 62×23cm

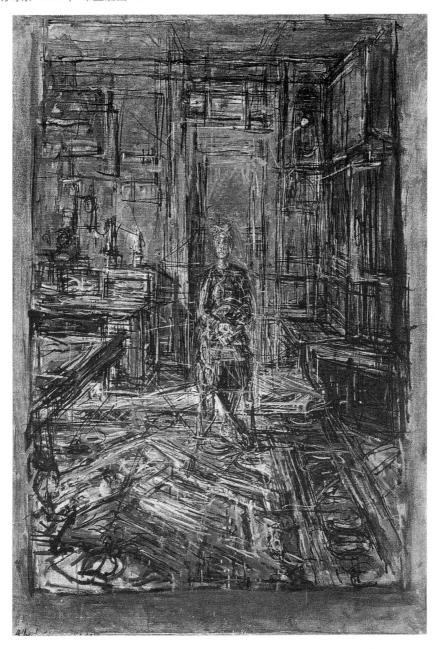

　　贾克梅蒂把塞尚的"画面结构"演变成了纯粹的空间推移。这种演变一半源自于传达虚无的需要，一半则源自于雕塑家对空间的敏感性。贾克梅蒂首先在画家的眼中把客观对象进行人为的解体，再用空间推移的手法把散乱的视觉信息进行有序的重构，然后夸大了视觉的距离感，从而让真实的物体若隐若现地迷失在茫茫的空间里，造成恐惧的气氛。

带瓶子和石膏雕塑品的工作室桌子　1951年　布上油画　81×65cm

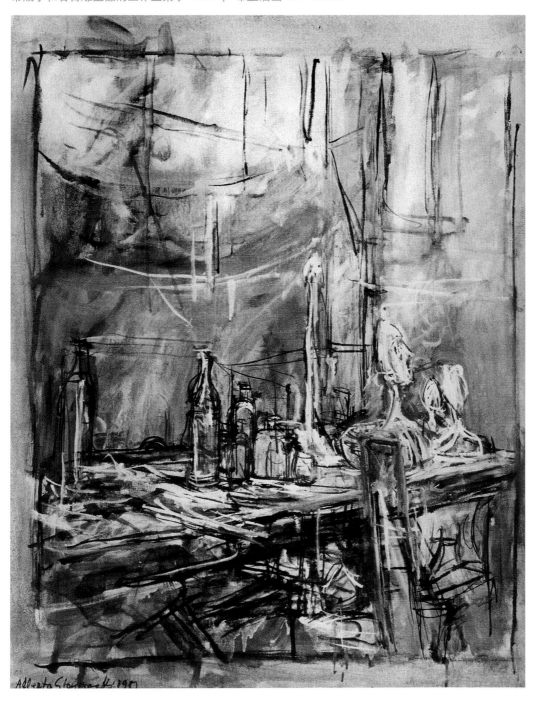

迭戈的肖像　1950年　铅笔　49.9×32cm

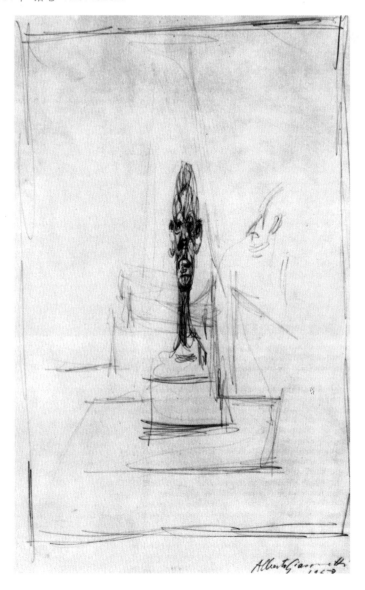

　　在 90-92 页这些作品中，经过无数次刻画的鼻尖，模糊而恍惚的五官，藏匿于背景里的边缘线，以及灰暗而充满幻觉的空间，都被贾克梅蒂人为地加强了次序感和节奏变化，使人物的形象在观者的眼中产生强烈的视觉纵深感和令人琢磨不定的心理感受。同时，画面的许多地方还有意保留着未完成的状态，使画面产生视觉上的层次感。贾克梅蒂在二维的平面上利用"空间推移"的手法夸张了不占实体的虚空间的距离，通过线条来表现空间的递进关系。空间的概念里面含着时间的概念，画完再抹去。作品的未完成感是他素描中很重要的部分。

母亲 1937年 画布上的油画 61×50cm

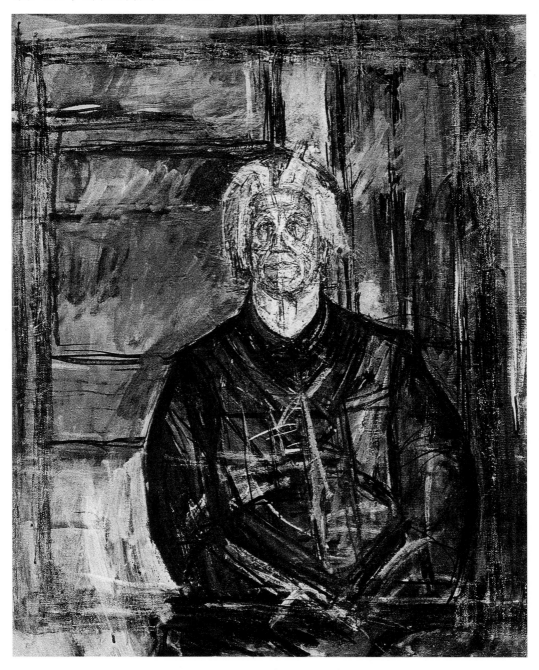

Jean Genet 1954年 铅笔 50.3×32.5cm

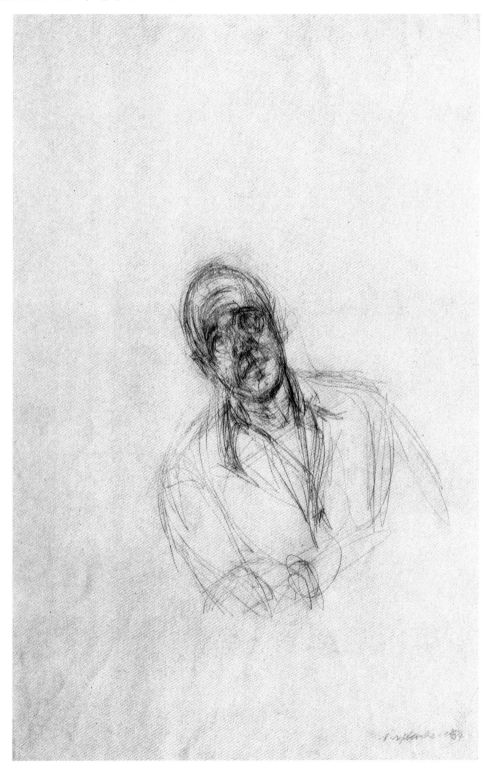

行走的男人II 1960年 青铜 高度：187cm

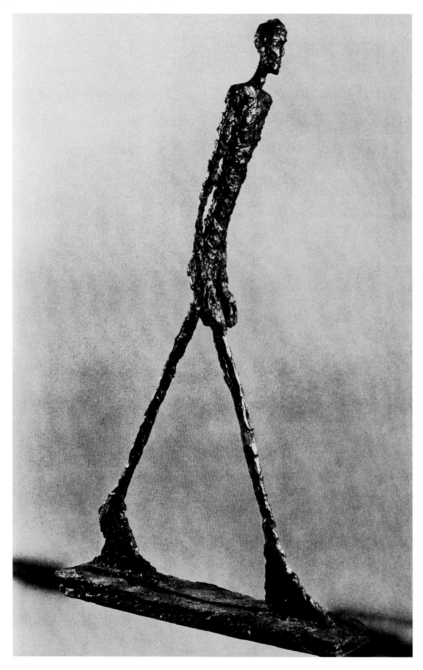

　　《行走的男人》系列是贾柯梅蒂雕塑的代表作品，贾柯梅蒂对空间的个人
化概念在此得到充分的体现——减去所有多余的空间，只剩下最基本的支撑。
而在这种框架似的人体结构中，仍然有足够的力量来表现人体的准确动态。

迪亚哥 1948年 纸本铅笔 64×47.8cm

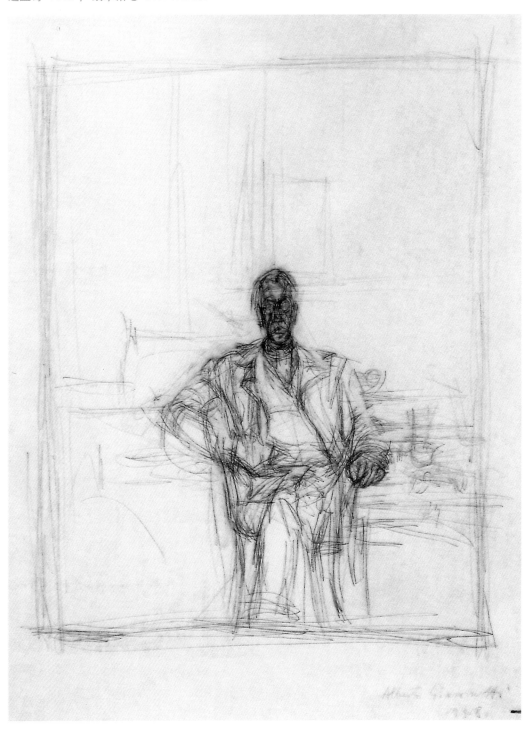

自画像 1955年 铅笔 40.5×31cm

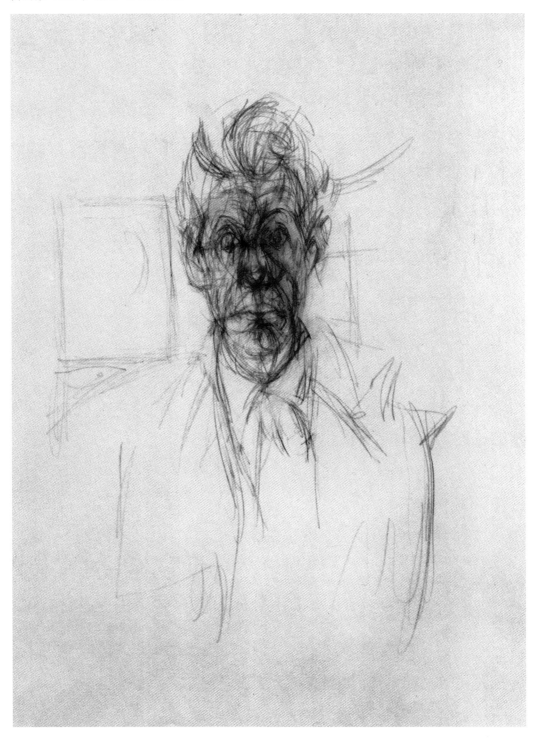

树 1950年 铅笔 35.8×50.5cm

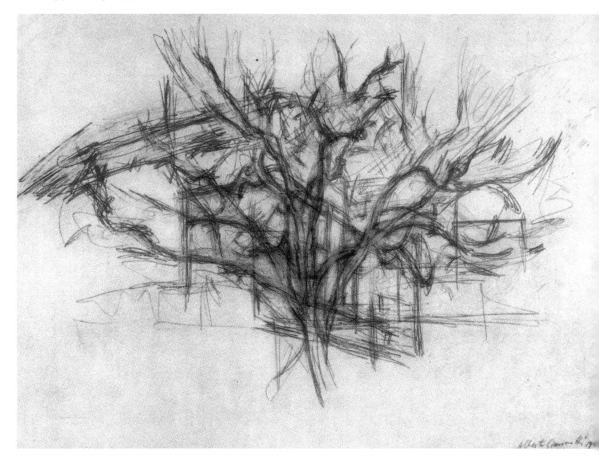

　　看贾柯梅蒂的作品容易让我联系起另一位中国山水画大家——黄宾虹，他们俩作品有许多共同点：首先是技法上的相似性，都擅用复线来捕捉某种不确定的关系；其次是艺术家本身气质上的相似性，都具备一种质疑的冲动。

工作室内的安妮特 1950年 画布上的油画 73×50cm

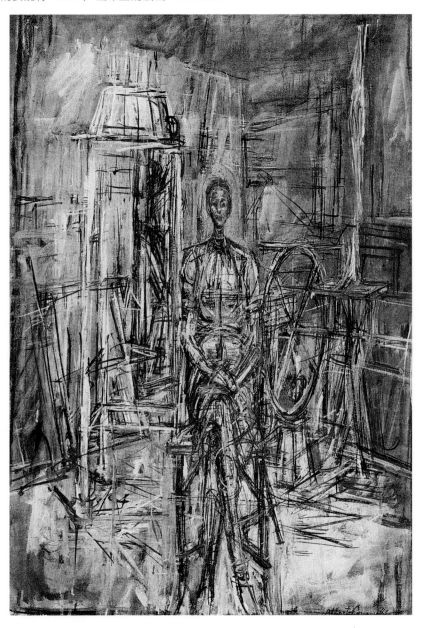

　　像这一类形象完整、构图丰满的作品其实在贾柯梅蒂的一生中并不多见，他习惯于表达局部的、运动的形体。交错的线条塑造出一个完整而结实的身躯，静止中有一种暗自流动的动态，白色颜料勾勒出来的亮部使得人物的面部有一种丰满的肉感。而同样的白色用在背景物体的勾勒上，却营造出清冷的金属感。贾柯梅蒂没有采用明确的轮廓线，而是用微妙的色块差异描绘出背景空间的纵深，包括两面墙之间的夹角。

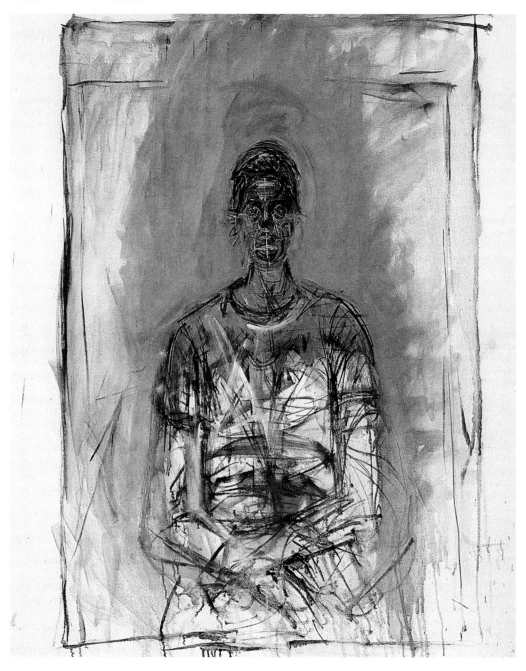

　　不管是素描还是雕塑，空间关系的营造在贾柯梅蒂的手下总是那么的自然，几根零落线条的搭构，或是纵横方向的交织，或是明暗关系的比照，空间总是在有限的界度里向内无限地延伸。

小酒馆内的厨房桌子　1950年　铅笔　50×35cm

街上 1952年 铅笔 50×32.5cm

史丹帕的画室 1964年 纸本铅笔 55×41cm

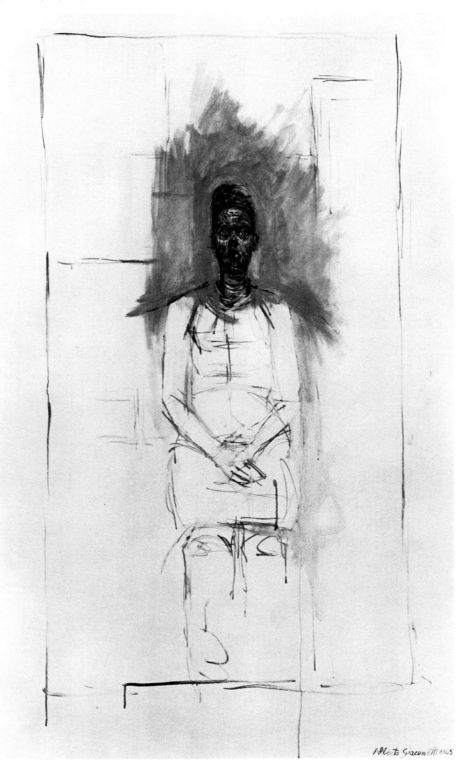

安妮特 1950年 布上油画 72.5×34.5cm

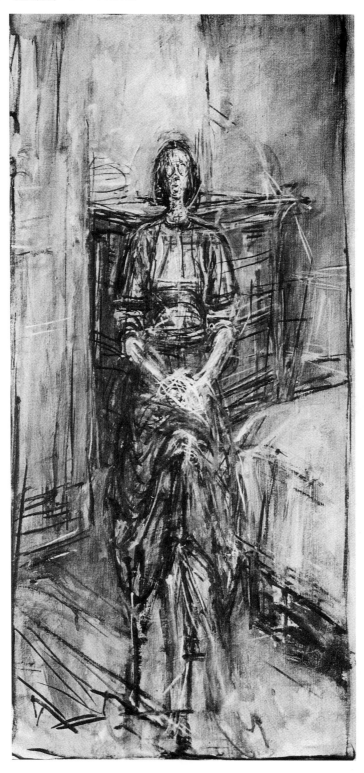

大立式女子裸体人像　1962年　布上油画　175.3×70cm

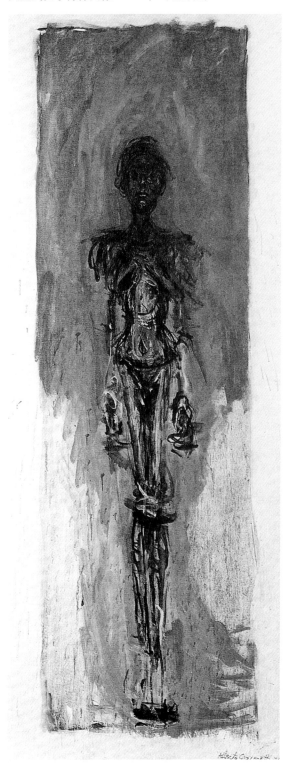

存在对于艺术家而言总有不同的理解方式，在他这幅作品中所模拟的真实，独具一股沁人的寒意。贾柯梅蒂通过这种压缩了的人体框架，让人感受到一种存在的物质体量本身的意义，而这种素描留给后人的不仅是视觉上的震撼，同时也是一些更有意味的人生思考。

肖像G.David Tbompson　1957年　布上油画　100×73cm

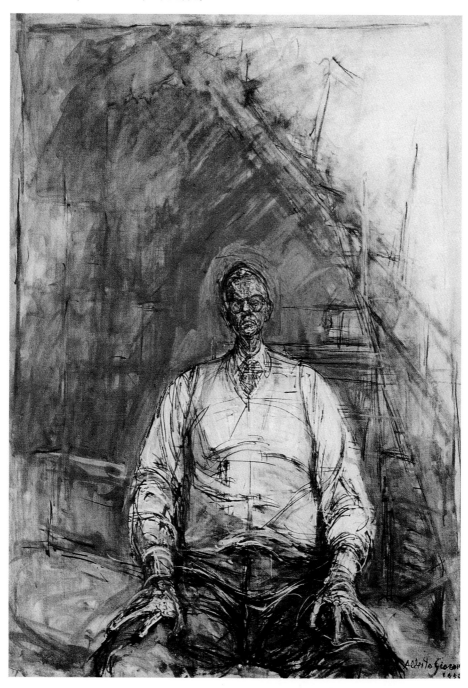

　　从画中人物的仰视角度看上去特别真实，虽有视觉上的透视夸张成分，但该作品最感人的应该是，作者在完成该作品时的现场体验所折射出的一种真实感。

房子之间的树 1947年 布上油画 62×67cm

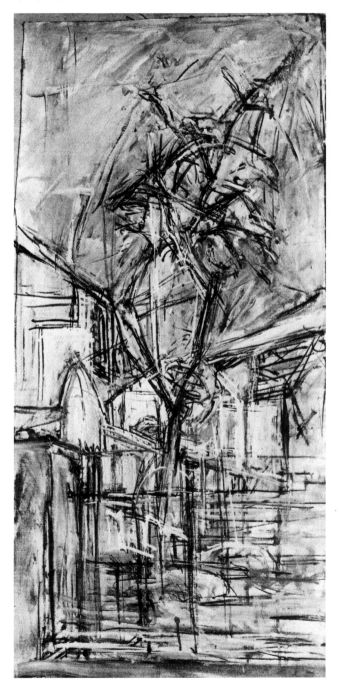

　　我们可以说这是一棵被风吹过的树，或者别的什么，但不能否认的是其中
表现的动作感。空间依然被压缩，远景的建筑与近景的树木交织在同一个流动
的空间里，而树枝被艺术家描绘得充满弹性。

巴尔蒂斯

　　法国画家巴尔蒂斯被毕加索誉为"当代最伟大的形象艺术派画家"，但他一辈子拒绝别人谈论他的作品，更反对谈论他本人。虽然巴尔蒂斯出生的时候，塞尚已然离世，但他的画面显然与塞尚有着接续的关系。巴尔蒂斯是第一个讲究画面整体性的现代画家，他着力研究构图与人物之间的关系。对形体进行自我归纳，并在此基础上进行简化和变形。和塞尚一样，巴尔蒂斯追求画面的稳定性，充溢着古典主义的精神，追求"永恒的仪式感"，但与纯粹的古典主义对对象的完全再现不同的是，他在自己对形体进行组织的基础上去寻找更有序的形，以表现对"永恒"的理解。

　　巴尔蒂斯生于 1908 年的 2 月 29 日，是波兰贵族的后裔。原名为巴尔塔萨·克洛索夫斯基·德洛拉。巴尔蒂斯这个名字是诗人里尔克为他起的笔名。巴尔蒂斯的父亲埃里希·克洛索夫斯基是艺术史家、画家，研究法国画家杜米埃。母亲巴拉迪娜也是一位画家。巴尔蒂斯的父母把自己的住宅办成了巴黎有名的艺术沙龙。

"日本女孩与红桌子"习作
1967年
纸本铅笔
49×69 cm

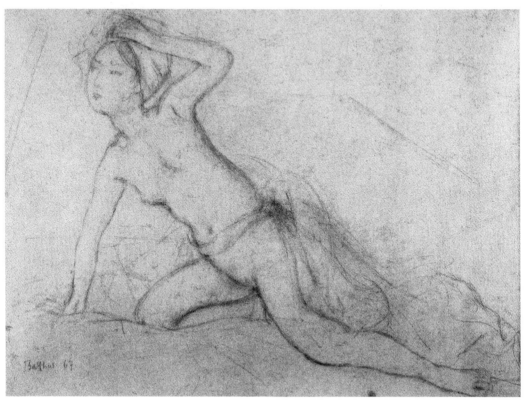

画家波纳尔、维亚尔、德朗等都是他家的座上客。

年轻时，巴尔蒂斯在卢浮宫临摹乔托、安格尔、库尔贝、塞尚等大师的作品。20世纪30年代开始进入画坛之时，抽象派绘画的地位正在如火如荼地上升，但是他坚守形象艺术画派阵地，恪守古典主义。巴尔蒂斯说："人人都在模仿毕加索，唯我不。"他擅长画人物，尤其是少女，但由于描绘的少女裸体过多，他的作品在上世纪三四十年代曾被批评为"色情画"。1934年首次在皮埃尔画廊举行个人画展的时候，那幅著名的《吉他课》引发舆论大哗，被认为是色情绘画的典范，更为严重的是这幅画的构图竟然与《哀悼基督》一样。在基督教社会，这无异于亵渎。但是画家自己认为"这些少女是天使而不是魔鬼"，因此，一切认为他作品中含有"邪念"的批评都是荒谬的。他还说过，"主宰我的作品是生命，那被唤醒的生命"，"我从来就是用孩童的眼光观察创作对象，我愿自己永远是个孩子"。艺术评论家克洛德·勒瓦在《巴尔蒂斯》一书中写道："在巴尔蒂斯那个美丽、明亮的世界里，奔跑着轻盈的小神女，玫瑰色、金黄色的脆蛇蝎，农庄里的水妖精……"

自画像 1943年 纸本铅笔画 63×47.5cm

起床 1975-1978年　布面油画 169×159.5cm

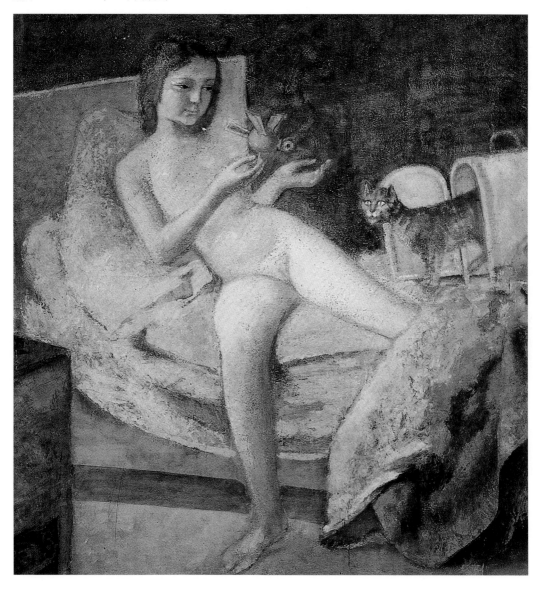

　　巴尔蒂斯对少女题材的偏爱使得他一百年来一直被人诟病，但他的画面本身透出的宁静、完整的气氛是不能忽视的。这件作品以平面化的构图为主，少女腿部的明暗得到强化，以此凸显了空间的前后顺序，也支撑了画面原本的对角线构图，达到一种视觉结构上的平衡。右侧的被单与左侧的柜子则在颜色上达到相对的平衡，使画面稳定。

卡佳读书 1968-1976年 布面酪蛋白蛋胶画 179×211cm.

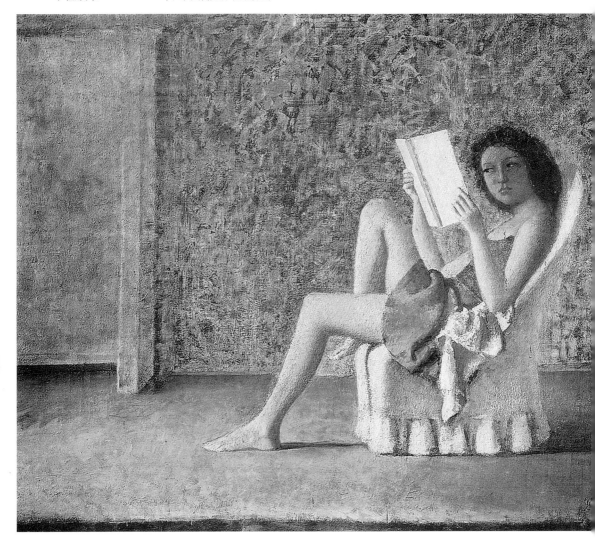

　　这件作品的重心事实上已经偏移在画面的右半部，但是画家以白色减轻了右半部分的偏重感，而左下方的门缝是使画面达到均衡的神来之笔，把重心稳定在地平线上，少女的一条腿则支撑了画面的上半部。巴尔蒂斯对少女神态的刻画非常讲究，正侧面的身体和脖子、接近正面的脸庞、与身体朝向保持一致的视线无声无息地完成了一种S形的构图，有一种圣洁的美感。

椅子上的少女 年份不详 纸本铅笔 68×50.5cm

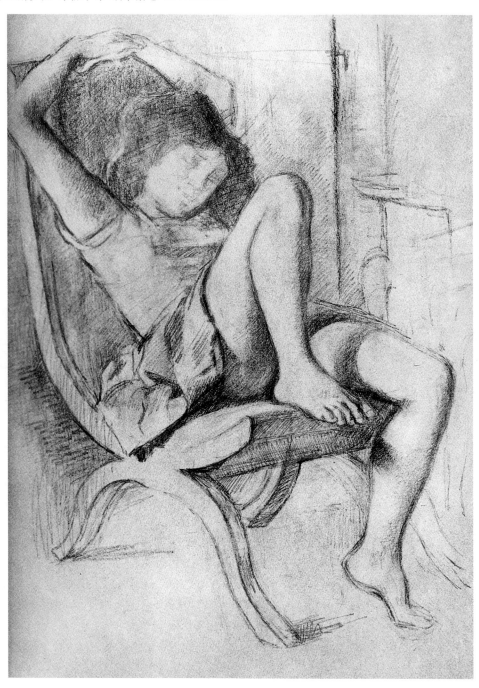

　　这张素描的人物造型还是相当有韵味的，作者一方面借其夸张的肢体动作
使整幅作品有丰满的体量，另一方面，又凭借其独到的动态定格，暗示了作者
内在的情绪。

跪着的女孩 纸本铅笔画 100×69.8cm

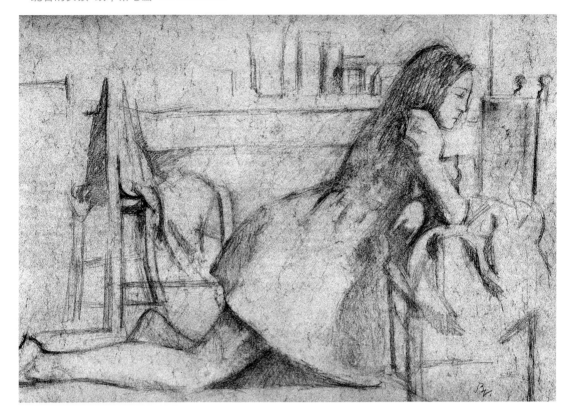

　　这张简单的素描手稿凸显了画家对构图的讲究，少女样式简单的裙子把观者的视线分别向上下方转移，头发和上半身成为视觉重点之一。而椅子等背景物体再次与少女的身体形成一个三角形的稳定构图。古典式的均衡美感由此而生。

　　巴尔蒂斯曾与贾柯梅蒂一起参观蒙德里安的画室，随后发表了对这位抽象大师的看法："他（蒙德里安）的观点使我们尤为震惊，这是艺术末日的开始，在这个技术世界里，艺术已经没有立足之地了。"巴尔蒂斯认为："绘画只能产生于一个特定的氛围，这种氛围今天已经不再存在了。这就像把某人打发到沙漠里，让他在那里种植果园。我们的时代不能结下艺术之果，它走向了末路，梦想已经结束了。"他对当代所有的东西都抱着怀疑的态度，甚至对它们感到厌倦。

　　一直反对现代艺术的巴尔蒂斯在艺术上却是个完全的现代派。他的绘画善于捕捉瞬间偶发的情景，并以此来探究那些蕴藏于其下的精神状态。这种发现小事物中的无限性，对小事物关注，而不对无限关注的特点是现代艺术所具有的。题材对巴尔蒂斯来说，远不如形式重要。题材是精神的载体，他借助题材表达精神。"说什么不重要，重要的是怎么说"，这也是现代艺术提倡的。而古典艺术则是注重内容的表达。

静物与篮子 年代不详 纸本铅笔 100×60cm

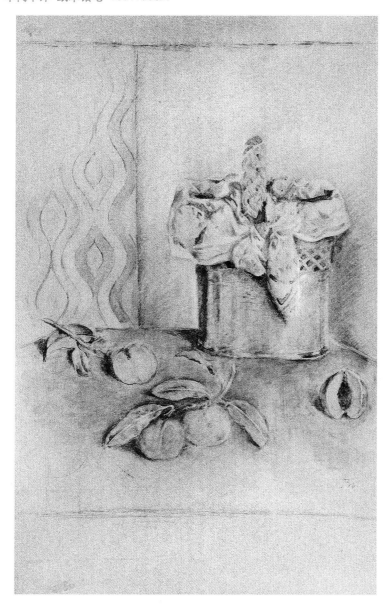

　　巴尔蒂斯往往重复绘制一个题材，甚至在长达几年的时间里，都不断重复。这些画在构图和色彩上都有差异，他通过这些改变寻找对表达内容更恰当的形式。巴尔蒂斯观察客观事物极为冷静，经过认真的体验后，作出精确的描绘，再表达出一种主观的经验。从心灵到物，再返回心灵，赋予物更高的精神层面。"我总是在寻找，但总是不满意"。他的绘画重视逻辑上的和谐，这是从理性的分析最初的感性认识而得到的，并力求表达上的完美。这种和谐甚至严谨到可以量化：假如墙是三，那么桌面则是四。

读书女孩 约1969年 纸本铅笔 71×75.5cm（上图）

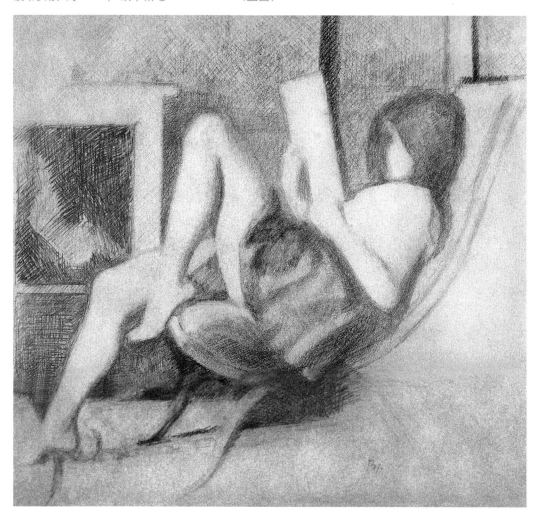

　　我们在看巴尔蒂斯作品时，常会被其画作中反复推敲的笔迹所感染。它所传递的是一种淡定而又固执的追问：素描作为一种朴素的造型方式，它需要的是一种面对过程的从容心态。

熟睡的少女 纸本铅笔 67×56cm.

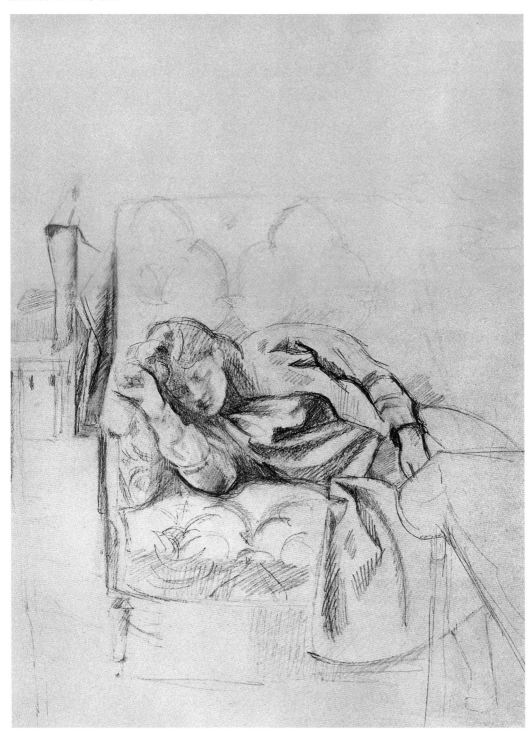

侧立裸女 年份不详 纸本铅笔 100×69.8cm

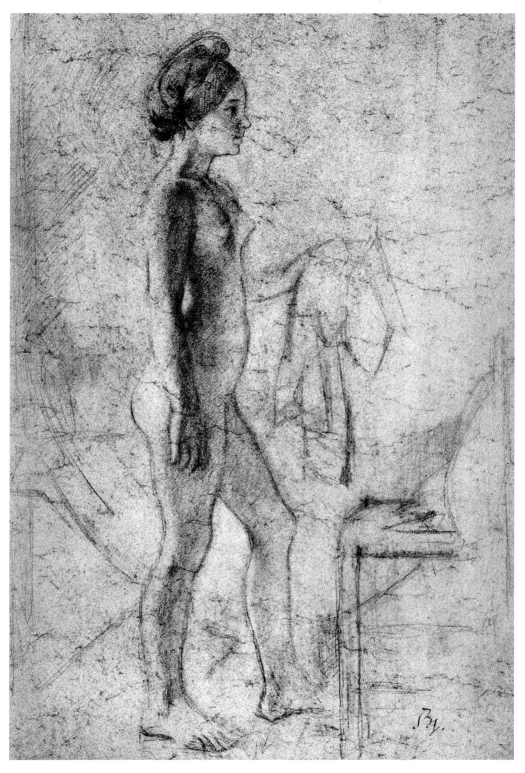

双臂交叉的裸女 年份不详 纸本铅笔 100×69.8cm

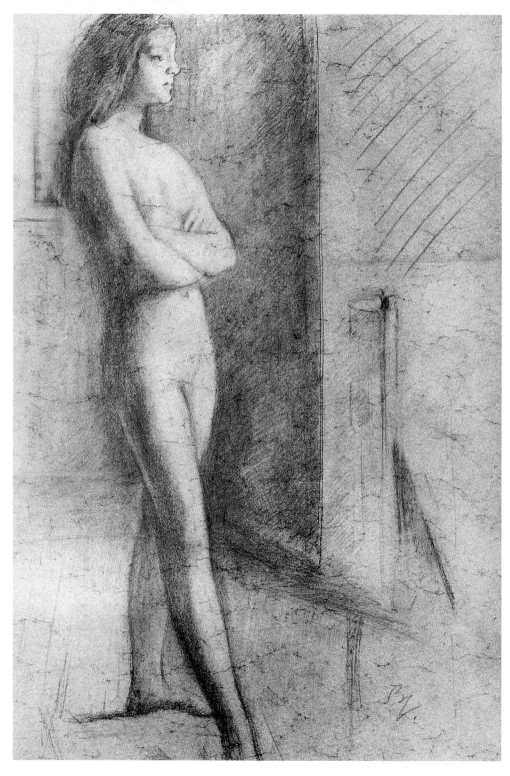

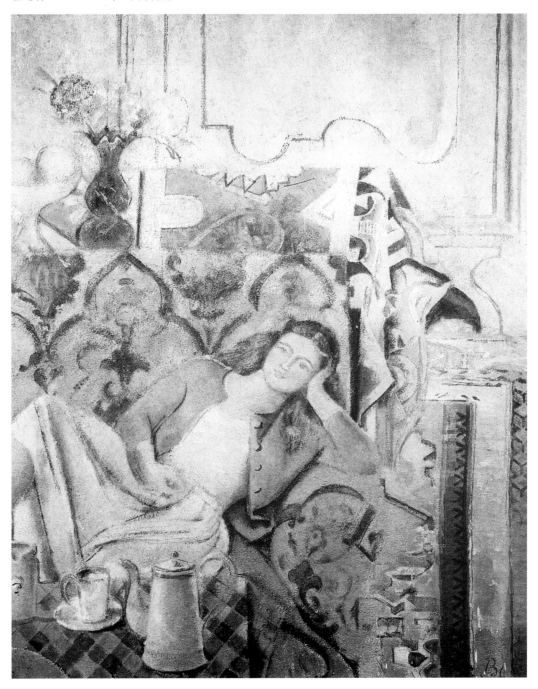

　　巴尔蒂斯在处理形时保持一定的主观性，也喜好把一些具有装饰效果的物件置入画面，让这些图案细节也成为极其重要的视觉要素，活络了画面的想象空间。

街 1933-1935年 布面油画 193×235cm

　　该画是画家早期最重要的作品。这幅描绘画家住所附近街景的风俗画，以沉稳的色调和近乎线性结构的人物造型，传达出一种怪异、冷漠的感觉。每个人物都有自己的动态和表情，人物之间的前后关系也显得没有主次，但整体画面仍然冷静和谐，甚至有超现实的风味。

夏西农家小院 1960年 布面油画 89×96cm

　　巴尔蒂斯的作品保留了很多东方情调，以及东方绘画中特有的透视方式，比如这件风景作品的风格就让人想起中国的"工尺画"（中国传统的楼阁建筑绘画），透视显得不是那么重要，扁平化的空间结构让整个画面轻松闲适。

熟睡的裸女草稿 1972年 纸本铅笔 100×70cm

　　画家较好地控制了画面中各局部的进度，点到为止，人体的整体处理规整，变化之微处尽在不意间，通过调子的转接或线条的穿插来完成，造型简练而富仪式感。

塔皮埃斯

西班牙现代画家塔皮埃斯的素描作品与贾柯梅蒂有相同之处，即强调"痕迹"的呈现——包括人为的、可控的痕迹以及自然显现的、其他物体留下的痕迹。这些痕迹是时空变换的符号，通过这种表现形式，塔皮埃斯用简单的线条和色块将画面空间从二维拓展到三维。当然，其中的抽象表现力也很值得注意。

安东尼·塔皮埃斯 1923 年 12 月 23 日出生在巴塞罗那，1944年开始在巴塞罗那学习法律，在绘画方面自学成才。1950 年，塔皮埃斯的第一场个人画展在巴塞罗那的雷坦斯画廊举行。此外，他的作品也在匹兹堡的卡耐基国际艺术展上展出。同年，他获得法国政府授予的奖学金，开始游学异国。

有评论家认为，塔皮埃斯的早期作品受到过马克思·厄恩斯特、保罗·克勒和胡安·米罗以及东方哲学的影响——他自己倒是承认受到过东方哲学的影响，并在巴塞罗那筹建了西班牙第一个东方图书馆。而塔皮埃斯美术馆也是西班牙唯一仍开放的艺术家修建的美术馆。

塔皮埃斯也曾被认为是抽象画家、超现实主义画家或者达达主义艺术家。但最终被承认的是属于他自己内在的个人艺术风格——非形式主义。这个名词代表了一种关注绘画材质运动的艺术风格，并探求对材质特性的运用。在塔皮埃斯的大幅作品中，他自由地选用碎石、沙土和石块来进行拼贴和堆塑以表现主题。他的作品中对抽象语言和物质材料的研究，在 20 世纪 80 年代后期对为数众多的中国艺术家产生了深刻影响。他的作品有涂鸦的原始、天然的感觉，但是与米罗、杜布菲的稚拙风格作品不同，塔皮埃斯的作品更多地体现了一种"虚无"，没有有序的图示，但粗野而充满张力。后人从塔皮埃斯的作品中更多地解读到一种政治的意味，正如他自己所说"我的艺术始终应该紧密反映人民，尤其是我们加泰罗尼亚人民的斗争、欢乐与希望"。如同美国曾经的南北对峙，西班牙的南北双方也长久地陷于内战。对这位在战火中长大的艺术家来说，艺术方面的创造和反叛或许也是他内心声音的体现。

无题 1972年 纸本实物拼贴 60×77cm

　　塔皮埃斯的后期作品很少去特意表现具体的意象，比如这件拼贴作品的重点是粗野的笔触形成的视觉冲击力。暴力感充斥着整个画面。

4个黑色的踪迹 1963年 纸本 76×56cm

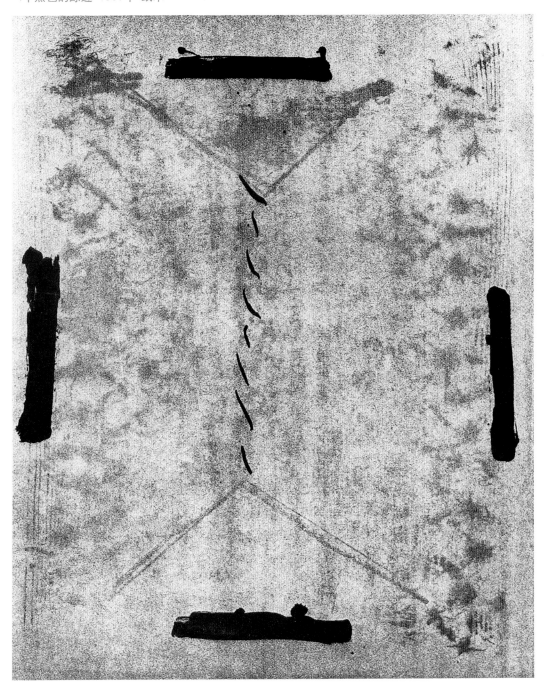

　　塔皮埃斯从二十多岁起就开始进行版画创作，版画作品所呈现的三度空间
性也可以由现成物拼贴的手法来实现，并包含了成品原有的"复制"意味。不
同手法在艺术家的合并运用下，展现了独特的形式。

黑色和白色 1963年 纸本 53×73cm

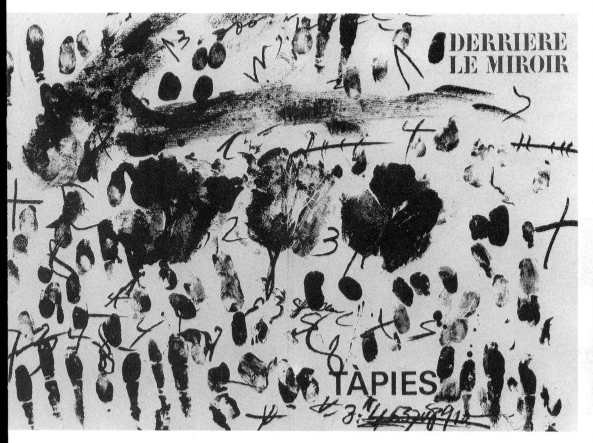

　　作为现成品的印刷符号，与艺术家可控的指印相叠加，得到的结果却是带有天然的偶发性的。这种材料实验也是艺术家的兴趣所在。

红色、黑色和米色 1971年 报纸打印（上图）
写作 1970年 纸本 58×79cm（下图）

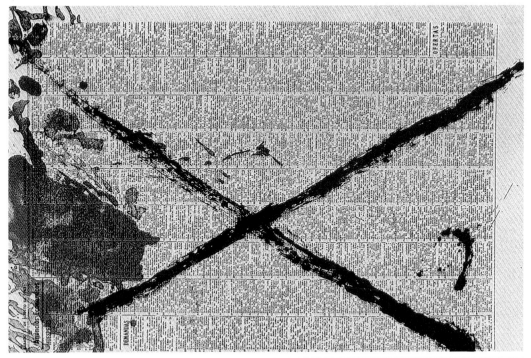

黑色和灰色 1959年 纸本 75×105cm

　　在涂鸦式的喷涂和版画手法的覆盖中，塔皮埃斯表现出对时间的敏感性，这种互相抵消却仍然可见的"痕迹"是艺术家特别的语言符号之一。

紫色、黑色、灰色、深褐色、粉红色、蓝色和绿色 1969年 纸本 37×57.5cm

　　塔皮埃斯在"墙壁图画"一类的作品中，借助涂鸦式的粗刻手法和拼贴所
伸展出的张力，突破了木板和画布平面的二度空间，拉开层次之间的空间距离。

　　在这种一层一层叠加，同时带有否定前者意味的符号实验中，塔皮埃斯或
许找到了一种描绘时间进程的方式，并赋予其哲学的意味。

　　虚空之中包含着看似虚空的实体，塔皮埃斯这件作品表现出极强的东方哲学意味。具象在意义过度发展之后最终都会走向抽象。塔皮埃斯的抽象作品依然讲究均衡、优美的形式感，而这种形式感无法减轻观众面对他的作品时的疑惑。

无题 1937年 纸本 50×61cm

　　利用现成材料的拼贴，塔皮埃斯营造了一种具有现实感和历史感的气氛，而在这样的背景上运用手指等工具进行涂刷、印痕，体现出对现实的否定，或者疑问。

灰色、棕色 1971年 纸本 90×67cm

　　对"痕迹"的表现和运用一向是塔皮埃斯偏爱的题材，这种多次涂刷、多次擦去，最终遗留的时间感让作品干脆进入了四维空间。当然，前提是实体之间的叠加已经暗示了三维空间的存在。

黑色、灰色、红色、紫色和黄色 1972年 水印版画 90×63cm

　　"红叉"系列是塔皮埃斯著名的系列作品之一，这种极简的抽象语言或许与艺术家年轻时期的战乱记忆，以及因为生病而接触到瑜伽等东方意境的经验有关。

后记

　　从塞尚引发西方艺术进入"现代"以来，完全机械临摹的学习方式似乎已经变得不再重要，而对前人作品语言的分析逐渐成为学习的主要途径。每一位大师之所以成为"大师"，也一定不是限于技巧的纯熟，而是因为对一种新的形式语言的开拓及完善。尤其在时间加速的 20 世纪之后，印象派、立体主义、未来主义、抽象表现主义、超现实主义……每一种流派的出现不一定是对艺术领域之前所有成就的颠覆和重组，而很有可能是补充和完善。作为现代绘画基础的素描亦然。本书列举的八位大师均出自传统的绘画教育背景，但是在个人发展的过程中，他们逐渐走出传统的硬派写实的途径，进入到每个人独特的领域。

　　本书介绍塞尚、马蒂斯、毕加索等西方知名艺术家的艺术生涯，并提供部分代表作品分析，其意图也正在此，素描作为成熟作品的基石，比成品本身更明显地表达出艺术家的语言探索历程。而每一件知名作品的背后，我们也都能看到作者最原始的素描手稿的痕迹。手稿与成品相互补充、共同分析的方式，或许能够更好地提供解读之道。

　　从人类最早的岩画开始，对点、线、面及其组合的探索就从未停止。而在今后，它们必定会走向更加成熟、更加体现人类精神的方向。每个时代推动这种发展的艺术家，就会被我们称为大师。